GÉNÉALOGIE

DE LA MAISON

DU PLANTADIS

EN MARCHE ET EN AUVERGNE

Ambroise Tardieu

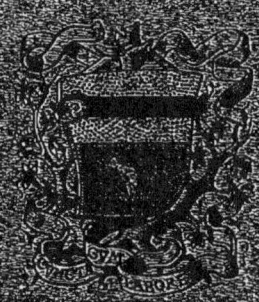

MOULINS
IMPRIMERIE DE C. DESROSIERS
1894

GÉNÉALOGIE

DE LA MAISON

DU PLANTADIS

GÉNÉALOGIE

DE

LA MAISON

DU PLANTADIS

DANS

LA MARCHE ET EN AUVERGNE

PAR

Ambroise Tardieu

HISTORIOGRAPHE DE L'AUVERGNE, MEMBRE DE PLUSIEURS ACADÉMIES, OFFICIER DU NICHAM-IFTIKAR,
CHEVALIER DE SAINT-GRÉGOIRE-LE-GRAND ET DE FRANÇOIS-JOSEPH, ETC.

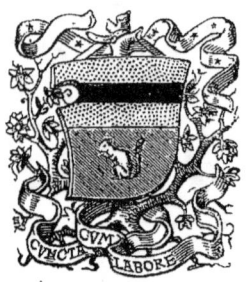

MOULINS

IMPRIMERIE DE C. DESROSIERS.

MDCCCLXXXII

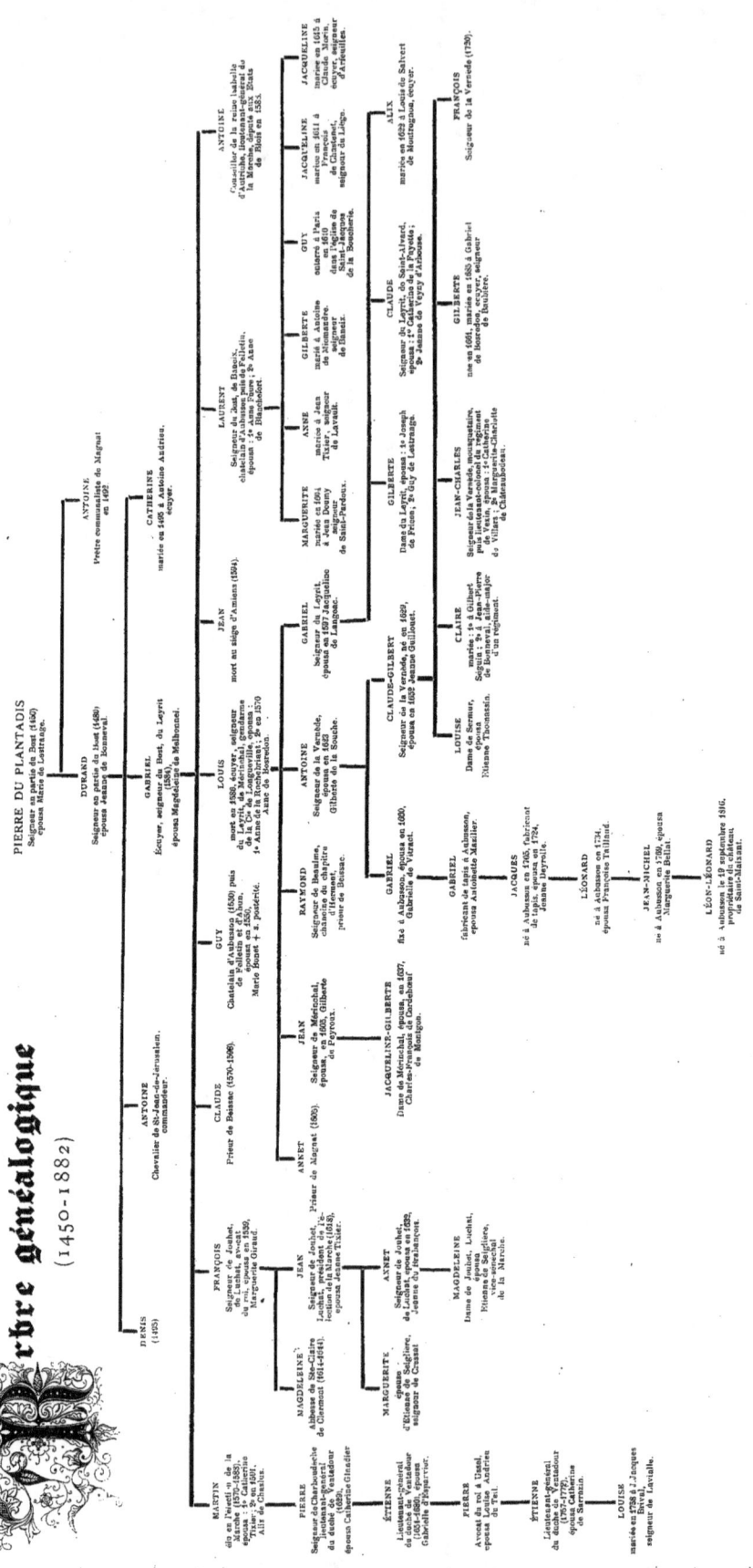

Préliminaires

NOTRE « Histoire généalogique de la Maison de Bosredon, » publiée en 1863 (1) renferme non-seulement la filiation de cette illustre et noble famille; mais encore la généalogie de toutes celles qui lui sont alliées.

Depuis lors, c'est-à-dire dans un espace de dix-neuf ans, de constantes recherches historiques, entreprises pour les grands ouvrages que nous

(1) Clermont-Ferrand, Ferdinand Thibaud, imprimeur. Grand in-4° de 426 pages, avec nombreux blasons.

avons publiés sur le département du Puy-de-Dôme, ont amené la découverte de nombreuses chartes, titres et parchemins concernant certaines généalogies du Livre d'or des Bosredon. Nous avons, surtout, recueilli, sur la famille du Plantadis, des documents fort intéressants ; ce qui nous a engagé à publier la filiation complète de cette maison noble, espérant qu'elle offrira quelque intérêt pour les érudits et les curieux des provinces de la Marche et de l'Auvergne. Tous les faits qui figurent dans ce volume ont été pris aux sources mêmes, c'est-à-dire dans les archives diverses, savoir : le chartrier du château de Vatanges (Puy-de-Dôme), jadis à la famille de Bosredon, où se trouvent de nombreux dossiers concernant la branche du Plantadis qui a possédé la terre de Mérinchal ; les registres de preuves pour l'admission dans l'ordre de Malte, conservés aux archives du Rhône, à Lyon ; les Archives nationales et divers manuscrits de la bibliothèque de la rue Richelieu, à Paris ; les archives départementales du Puy-de-Dôme et de la Creuse ; les registres paroissiaux d'Ussel, de Felletin, d'Aubusson ; les titres et parchemins qui sont conservés au château du Bost, près de Magnat (Creuse) ; enfin, les docu-

ments qui se trouvent au château de Saint-Maixant en mains du seul représentant de cette famille.

Ancienneté de la Famille

La maison du Plantadis, qui a fourni des branches et des rameaux nombreux, dans la Marche et en Auvergne, s'est, surtout, répandue sur les frontières de ces deux provinces où nous la trouvons dès le milieu du XII^e siècle. En effet, le puissant comte d'Auvergne Robert III, voulant aller à la croisade, fonda, dans sa ville d'Herment (Puy-de-Dôme), une vaste et belle église en style de transition qui existe encore. Il fit don de ce monument et de ses droits paroissiaux au chapitre de la cathédrale de Clermont, en l'an 1145 ; ce qui donna lieu à la rédaction d'une charte sur parchemin, conservée, actuellement, aux archives départementales du Puy-de-Dôme, à

Clermont-Ferrand. Là, figurent, comme témoins, les grands seigneurs des environs et, parmi ces derniers, on remarque Girald de Plantadis. Il ne faut pas douter que ce feudataire comptait alors parmi les plus considérés du pays. On croit que c'est de lui dont il s'agit et qu'il est le même que le gentilhomme de la Marche du nom de Plantadis, guéri, miraculeusement, au XIIe siècle, par l'intercession de saint Etienne de Grandmont, — premier miracle constaté de ce bienheureux (mort en 1124) — ainsi que le raconte M. de la Marche, abbé de Grandmont, dans son « Histoire des religieux de Grandmont. »

Environ cent ans plus tard, en 1238, nous trouvons Raymond de Plantadis, qualifié chevalier. C'est le savant abbé Nadaud qui nous fait connaître ce personnage dans son « Nobiliaire de la généralité de Limoges » (1). Mais n'était pas alors chevalier qui voulait. A cette époque, la chevalerie était dans toute sa splendeur et ne souffrit d'atteinte que longtemps après. Les chevaliers, au XIIIe siècle, étaient issus de la plus ancienne et de la plus haute noblesse. C'étaient les descendants des

(1) Cet ouvrage a été publié, de 1856 à 1863, en 4 volumes in-8° par la librairie Ducourtieux, à Limoges.

leudes, de la première et seconde race. La plus haute dignité à laquelle un homme de guerre pût aspirer était celle de chevalier. On l'appelait le temple d'honneur ; on n'y parvenait que par degrés et que par de longues expériences. Les chevaliers avaient un sceau particulier ; ils portaient la lance, le haubert, la double cotte de mailles, la cotte d'armes, l'or, le vair, l'hermine, le petit-gris, le velours, l'écarlate. Ils pouvaient arborer des girouettes sur leurs manoirs. L'armure d'un chevalier et son équipage le faisaient reconnaître de loin. A son approche, toutes les barrières, tous les châteaux s'ouvraient pour lui faire honneur (1).

Il existait, près du chef-lieu de la commune de Saint-Aignant (Creuse), dans le canton de Crocq, un fief ou seigneurie appelé Le Plantadis. C'est là qu'est le berceau de la famille qui nous occupe. On sait que les plus vieilles familles ont pris, jadis, leur nom d'une terre ; ce qui remonte, toujours, fort haut.

A la fin du XIVe siècle, Hugues du Plantadis, chevalier, fixa sa résidence non loin de Saint-Aignant, au château du Bost, où nous le trouvons

(1) Ces réflexions sont extraites d'un travail écrit par le célèbre généalogiste Chérin, qui vivait sous Louis XVI.

en 1370. Il eut soin de faire sculpter, sur la porte d'entrée de son manoir, une pierre qui rappelle son séjour et qui porte la date de 1379. Bien plus, il y fit représenter les pièces héraldiques de son blason : un arbre surmonté d'étoiles et d'un croissant. Le blason, langue aujourd'hui peu connue, était le langage de nos pères. Le vieil écu de la famille se plaçait partout : sur les portes, sur les cheminées, aux vitres des fenêtres, aux poutres des grandes salles. C'était comme pour rappeler, à chaque instant, ce vieil adage : Noblesse oblige ! L'antique porte du château du Bost, avec ce vieux blason de l'an 1379, est encore intacte.

Terminons par ce passage pris dans le « Nobiliaire d'Auvergne » (1), concernant la maison du Plantadis : « Famille très ancienne de la province de la Marche. Nous remarquons, dans ses alliances, plusieurs noms appartenant à l'Auvergne, tels que ceux de Motier de La Fayette, de Bosredon, de Salvert, de Beauverger-Montgon, de Baron de Layat, de la Celle, de Seiglière, etc. »

(1) Cet ouvrage, qui comprend 7 volumes in-8º, a été publié, en 1846-1853, par M. Bouillet.

𝕴𝖑𝖑𝖚𝖘𝖙𝖗𝖆𝖙𝖎𝖔𝖓𝖘

ARMI les personnages marquants de cette famille, il en est que nous devons classer, ici, à leur rang, c'est-à-dire :

ANTOINE DU PLANTADIS, chevalier de Malte et commandeur de cet ordre, en 1560. Il est mentionné dans les archives du château de Vatanges. On sait que l'ordre de Malte n'admettait, parmi les siens, aucun gentilhomme qui n'eût fait preuve de huit quartiers de noblesse. Il fallait produire sa filiation, prouvée par contrats de mariages, testaments, foi-hommages, etc., tant du côté paternel que du côté maternel. Aucune trace de roture ne devait être constatée. La réception d'Antoine du Plantadis, dans l'ordre de Malte, prouverait, déjà, la noblesse de ses ancêtres.

Autre ANTOINE DU PLANTADIS, lieutenant-général du comté de la Marche (1581-1588), conseiller du roi et de la reine Isabelle d'Autriche, douairière de France (épouse du roi Charles IX),

maître des requêtes de son hôtel, député par la province de la Marche aux États de Blois, en 1588.

Jean du Plantadis, seigneur de Jouhet, premier président de l'élection de la Marche (1618).

Magdeleine du Plantadis, qui dirigea le monastère de Sainte-Claire de Clermont, en Auvergne, en qualité d'abbesse (1614-1644), et qui fonda un couvent de son ordre à Felletin.

Armoiries

Les armoiries de la famille du Plantadis sont : D'argent, au chêne de sinople, glanté d'or; au chef d'azur, chargé d'un croissant d'argent accosté de deux étoiles d'or. Devise : Fructum dabit in tempore suo. L'écu timbré d'un casque de chevalier.

Ces armes se voient, d'abord, au château du Bost, sur la porte d'entrée, avec la date de 1379.

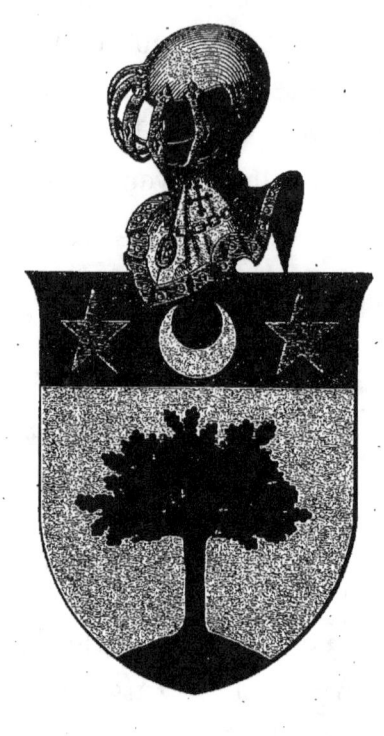

Sur la pierre tombale, datée de 1610, de Guy du Plantadis, seigneur de Baneix, jadis dans la chapelle de Saint-Fiacre de l'église Saint-Jacques-de-la-Boucherie, à Paris, on remarquait le blason ci-dessus avec sa devise. Cette tombe a disparu en 1797, lors de la démolition de l'église de Saint-Jacques ; mais le comte de Waroquier de Combles, qui a publié un recueil de devises intitulé : « Etat de la France, en 1783 » (1), donne ces mêmes armoiries et cette devise.

Les armoiries du Plantadis sont encore peintes dans les preuves de noblesse de Sylvain de Bosredon, reçu chevalier de Malte en 1778. La grand'-mère paternelle de ce gentilhomme était, en effet, une du Plantadis. La production de la filiation de ses ancêtres maternels et la constatation de leur noblesse étaient indispensables à sa réception.

On voit, enfin, ce blason peint avec ceux d'autres alliances de la maison de Bosredon, au château de Vatanges (Puy-de-Dôme), sur les poutres de la salle à manger, qui sont de la fin du XVIIe siècle.

Ici, doivent trouver place quelques réflexions

(1) *Etat de la France,* contenant le Clergé, la Noblesse et le Tiers-Etat. Recueil de devises héraldiques, par le comte Waroquier de Combles, Paris, 1783, in-12.

sur les armoiries de la ville d'Aubusson qui sont parlantes et offrent l'écu suivant :

D'argent, au buisson posé sur une terrasse de sinople.

Ce blason a été enregistré ainsi, en 1696, dans l' « Armorial général de France » dressé par le célèbre généalogiste Charles d'Hozier. Il a été sculpté de la même façon sur une fontaine de la ville d'Aubusson, datée de 1718. Pourquoi donc les armes actuelles d'Aubusson sont-elles : d'argent, au buisson de sinople, posé sur une terrasse de même, au chef d'azur chargé d'un croissant d'argent accompagné de 2 étoiles d'or ?

On a cru, dans ces derniers temps, devoir faire adopter ces dernières armoiries. On se base sur un blason fruste qui se trouve sur le pont de la Terrade, à Aubusson, reconstruit vers l'année 1636. Mais, si l'on remarque, sur ce pont, les armoiries de France (3 fleurs de lys) avec la couronne royale, il n'est guère possible d'y retrouver le buisson, le croissant et les 2 étoiles.

On cite encore, il est vrai, une tapisserie de 1751 exécutée pour la confrérie de Sainte-Barbe d'Aubusson et portant des armoiries avec un arbre surmonté d'un croissant et de 2 étoiles.

Le dessus d'une porte de maison du XVI⁰ siècle près du pont de la Terrade, à Aubusson, offre aussi un blason avec un arbre, un croissant, 2 étoiles en chef, le tout entouré de 2 palmes.

Ces divers blasons, soit de la tapisserie de 1751, soit de la porte dont nous venons de parler, ressemblent beaucoup à ceux de la famille du Plantadis. N'y a-t-il pas lieu de croire que la maison placée près du pont de la Terrade, à Aubusson, était celle habitée par Guy du Plantadis, châtelain d'Aubusson de 1550 à 1566, et par son frère Laurent du Plantadis, également châtelain de cette ville (1574-1591)?

Quant à la tapisserie de 1751, n'offrirait-elle pas le blason d'un maître tapissier de la ville, comme cela se rencontre fréquemment sur les anciennes tapisseries qui sont décorées soit des armes des familles qui les commandaient, soit de celles des donateurs, soit, enfin, des fabricants eux-mêmes. Or, nous savons qu'il y a eu, au XVIII⁰ siècle, à Aubusson, plusieurs du Plantadis qui ont été maîtres tapissiers.

Mais, au surplus, que les armes d'Aubusson soient un simple buisson ou qu'elles portent un chef avec un croissant et 2 étoiles, cela ne signifie

rien, en ce qui concerne la famille du Plantadis ; car une foule d'armoiries de familles sont identiques à celles de plusieurs villes et réciproquement. La ville de Paris a fait publier deux splendides volumes in-4° (1) concernant l'historique de son écu municipal ; eh bien, l'on voit, dans ce travail très-savant, que nombre de familles ont un blason qui porte un navire comme celui de la Capitale.

Quant à la famille du Plantadis, on remarque, en ce qui concerne ses armoiries et celles attribuées à Aubusson, une différence notable. D'une part, il y a un buisson, d'autre part, un chêne glanté d'or. Le chef seul serait identique.

Nous n'hésitons pas à croire que le blason d'Aubusson consiste en un simple buisson. L'enregistrement officiel, fait en 1696 par le célèbre d'Hozier avec ce modeste arbuste, est une preuve concluante. On nous objectera que l'Armorial de 1696 n'est pas toujours exact ; que d'Hozier imposait d'office des armoiries aux villes qui n'en produisaient pas. Nous répondrons que ce n'est pas le cas de la ville d'Aubusson qui a parfaitement fourni au généalogiste le buisson traditionnel,

(1) *Les Armoiries de la ville de Paris,* 2 volumes in-4°, 1874.

puisqu'il l'a représenté dans le registre ou livre d'armes. Nous ajoutons que la fontaine de 1718, présentant ces mêmes armoiries, il est certain que la ville n'eût pas souffert une omission aussi visible sur ce petit monument qui ne porte pas le croissant et les 2 étoiles. Nos pères connaissaient parfaitement le blason de leurs cités. Les consuls d'Aubusson n'auraient pas supporté une erreur grave concernant leur écu municipal.

Fiefs, Seigneuries

UN grand nombre de fiefs ou terres nobles ont appartenu à la maison du Plantadis. Nous citerons :

BOISFRANC, terre située dans la Marche. Elle appartint, d'abord, à la branche du Plantadis, des seigneurs de Jouhet ; elle passa à la maison de Seiglière par le mariage de Marguerite du Plantadis, au commencement du XVIIe siècle.

CHERBOUCHEIX, appelé également « Cherboudèche, » fief situé non loin de Magnat (Creuse).

JOUHET, château et fief près de Guéret. Cette propriété appartient, actuellement, à M. Laroche, ancien président du tribunal de Guéret. Le château, qui conserve quelques tours démantelées, est en vue de la gare du chemin de fer.

LE BANEIX, seigneurie située près de Magnat (Creuse). Elle passa, des Plantadis aux Miomandre; ceux-ci la possédaient en 1637-1687.

LE BOST, fief et château, commune de Magnat (Creuse). Le château, orné de quelques tours, est conservé. Le dessus de la porte d'entrée offre la date de 1379 avec les pièces héraldiques du blason des Plantadis. Cette terre, qui était indivise entre les Rochedragon et les Plantadis, au XVe siècle, resta, définitivement et entièrement à ces derniers, en 1555. Le fief du Bost, après avoir appartenu à Yves Musnier, lieutenant en la ville de Felletin, fut donné en dot, en 1661, à Anne Musnier, sa fille, qui le porta à son mari Nicolas Tixier, écuyer, seigneur de Bordesoulle, dont les descendants le conservèrent jusqu'au milieu du XVIIIe siècle où il passa par le mariage de Marguerite Tixier à François Fressanges, son mari.

Madame la marquise d'Ussel, née Fressanges du Bost, leur descendante, est propriétaire du château du Bost.

LA VERNÈDE, fief situé près de Mérinchal (Creuse).

LE LEYRIT, château et fief près de Crocq (Creuse) qui, des Plantadis, ont passé aux Lestranges, ensuite aux Ligondès. Le château est possédé, actuellement, par le comte de Ligondès.

LUCHAT, terre située dans la province de la Marche.

MÉRINCHAL (Creuse). Terre importante. Il y avait, à l'origine, deux châteaux ; et, par suite, deux seigneurs : 1° le château de la Mothe, à l'occident, aujourd'hui possédé par M. Dumont, d'Auzances, et, jadis, par les Plantadis qui y résidaient ; 2° le château de Beauvais, à l'orient, dont il reste quelques pans de murailles. La terre de Mérinchal appartenait, en partie, en 1350, à la famille Le Loup qui la conserva jusqu'à Blain Le Loup, en 1580. Une autre partie était possédée par les Tinières. Jacques de Tinières, qui vivait en 1470, eut deux filles mariées dans les maisons de la Roche-Aymon et de Rochefort-Châteauvert ; elles divisèrent entre elles le fief de Mérinchal.

Louis du Plantadis acheta, d'abord, en 1572, la partie qui venait des Tinières et, le 3 décembre 1580, celle qui avait appartenu aux Le Loup. Sa petite-fille, Gilberte, épousa, en 1637, Jean-François de Cordebœuf de Montgon; Alexandre de Cordebœuf de Montgon, leur fils, vendit une partie de la terre de Mérinchal, en 1720, au comte de Montmorin, qui la revendit, peu après, à M. Panier d'Orgeville, maître des requêtes; et M. de Vissaguet, premier président au bureau des finances de Riom, l'acquit de ses créanciers, le 28 mai 1777. D'autre part, Antoine du Plantadis, oncle de Gilberte, qui précède, vendit ce qui lui appartenait sur Mérinchal à M. de Bosredon, seigneur de Saint-Avit.

PANEYREIX, fief situé près de Mérinchal.

LE REYMONDET, seigneurie à côté de celle du Leyrit.

SAINT-ALVARD, fief et paroisse, près de Crocq (Creuse).

SERMUR (Creuse), seigneurie dont le chef-lieu était un château féodal très-fort qui fut occupé par les Anglais en 1357, d'où ils mettaient tout à feu et à sang. Le 15 avril 1358, les délégués des Etats provinciaux d'Auvergne firent un traité à Herment

(Puy-de-Dôme) avec ceux d'Arnaud de Lebret, seigneur de Cubsac. Ce dernier tenait le parti du roi d'Angleterre et s'engagea, moyennant 3,000 moutons d'or, à rendre la forteresse de Sermur. Il reste de ce château, une tour carrée, qui a servi de point trigonométrique pour la méridienne de Dunkerque à Barcelone, à la fin du XVIIIe siècle, et qui appartient, actuellement, à M. le comte de Bonnevie de Pogniat, propriétaire du château voisin de Vauchaussade, ancienne résidence des nobles ancêtres de sa mère qui est de la maison de Durat, l'une des plus considérables de l'Auvergne et de la Marche.

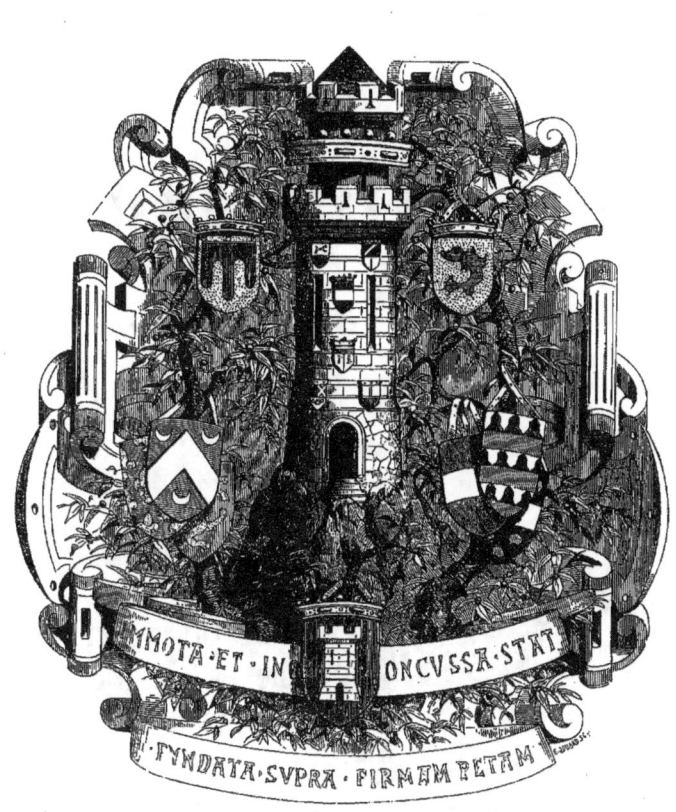

Filiation

PREMIER DEGRÉ.

IERRE DU PLANTADIS, chevalier, seigneur en partie du Bost, près de Magnat (l'autre partie de cette terre appartenant à Antoine de Rochedragon, chevalier, marié à Magdeleine de Bonneval), fit diverses acquisitions en 1450, servit dans les armées du roi Louis XI et vivait encore en 1490. Il avait épousé MARIE DE

Lestrange, fille de Guillaume, chevalier, et d'Algare de Tinières.

De ce mariage naquit :

1° Durand du Plantadis, qui suit ;

2° Antoine du Plantadis, prêtre communaliste de l'église de Magnat, en 1492.

DEUXIÈME DEGRÉ.

Durand du Plantadis, chevalier, seigneur en partie du Bost, est cité dans plusieurs actes de 1480 à 1490. Il résidait à Magnat en 1495. Il épousa Jeanne de Bonneval, fille d'Antoine, chevalier, seigneur de Bonneval, et de Marguerite de Foix ; celle-ci cousine-germaine de Gaston de Foix, IV^e du nom, roi de Navarre, comte de Foix. De cette union :

1° Gabriel du Plantadis, qui suit ;

2° Denis du Plantadis, présent au contrat de mariage de sa sœur Catherine, en 1495 ;

3° Catherine du Plantadis, mariée, en 1495, à noble Antoine Andrieu, fils de feu Jean,

écuyer, habitant de la Roche-d'Onnezat, en Basse-Auvergne ;

4° Antoine du Plantadis, chevalier de Saint-Jean de Jérusalem et commandeur (1560).

TROISIÈME DEGRÉ.

GABRIEL DU PLANTADIS, écuyer, seigneur du Bost, du Leyrit, de la Gorsse, de Baneix, de Fernoël et de Chaumes en partie, résidait à Magnat, en 1534. Il acheta, le 20 juin 1539, à Jean Tourton, les dîmes et droits sur le village de la Roche, paroisse de Champagnat (1). Il fit aussi l'acquisition, aux héritiers de Jacques de Rochedragon, seigneur de Vissart, près de Montmorillon, époux de Marguerite de Chaslus, de la partie de la terre du Bost qui appartenait à ce gentilhomme ; de sorte qu'il devint l'entier seigneur du Bost. L'acte de ratification de cette vente est du 16 novembre 1555 (2). Gabriel du Plantadis

(1) Archives départementales de la Creuse.
(2) Archives du château du Bost.

remplit les fonctions d'élu en l'élection de la Marche (1556-1559). Il mourut en 1560.

Sa femme, noble dame Magdeleine de Melhonnel, était fille de Pierre, écuyer, seigneur de Saint-Pardoux, dont il eut :

1° Guy du Plantadis, licencié en loix, nommé par le roi Henri II et la reine douairière Isabelle, châtelain d'Aubusson (1550-1566), puis d'Ahun (1566-1583) et de Chénerailles (1583). Il résida, d'abord, à Aubusson, puis, en dernier temps, à Ahun ; signa le contrat de mariage de son frère Laurent, en 1574. Il épousa, le 15 février 1550, Marie Bonet, (contrat reçu Coullas, notaire royal) ; testa à Ahun et mourut sans enfants. Il fit pour son héritier son frère François. M. du Muret, d'Ahun, possède un ancien terrier du XVIe siècle où Guy du Plantadis est mentionné plusieurs fois (1).

2° Louis du Plantadis, qui suit ;

3° François du Plantadis, auteur de la branche des seigneurs du Jouet, dont nous parlerons ;

4° Laurent du Plantadis, écuyer, seigneur

(1) Voir folios 5, 24, 29, 90, 140, 146.

du Bost, de Baneix, licencié en loix, châtelain d'Aubusson après son frère Guy (1574-1591), puis de Felletin (1591-1617) au nom du roi. Il acheta, en 1617, le domaine de Chazotte, paroisse du même nom, et la métairie des Grellets, paroisse de Néoux, moyennant la somme de 2.250 livres, à Nicolas Janot, écuyer, ayant procuration de dame Simone Trompodon, sa belle-mère, veuve de Léonard Gartaud, élu en l'élection de la Marche (1). Il fit son testament en son habitation de Felletin, en juillet 1619, et mourut peu après. Il avait épousé, en premières noces, par contrat du 23 avril 1574, ANNE FAURE, fille de Loys, élu par le roi en l'élection de la Marche, et de dame Louise Taquenet. En secondes noces, vers 1591, ANNE DE BLANCHEFORT, que l'on trouve comme marraine sur les registres paroissiaux de Felletin, ès années 1594-1602, et qui vivait encore dans cette ville en 1615. Cette dame était de l'une des plus nobles familles du Limousin, dont une branche a fourni les ducs de Créqui auquel appartient le maréchal de Lesdiguières. Du premier lit, naquit :

(1) Archives départementales de la Creuse.

A. Marguerite du Plantadis, qui figure comme marraine dans les registres paroissiaux de Felletin, en 1600, mariée le 1ᵉʳ février 1604, à Jean Doumy, seigneur de Saint-Pardoux, demeurant à Bourganeuf. Elle mourut en 1609, laissant une fille, Anne Doumy. Son mari convola en secondes noces avec Jeanne de Miomandre et mourut en 1670.

B. Anne du Plantadis, mariée, vers 1600, à Jean Tixier, seigneur de Lavault, maître des eaux et forêts de la haute et basse Marche.

C. Gilberte du Plantadis, mariée à Antoine de Miomandre, seigneur dudit lieu, qui devint, par sa femme, seigneur de Baneix et fut conseiller du roi, élu en l'élection de la Marche. Gilberte eut en constitution de dot, 4.500 livres.

D. Guy du Plantadis, seigneur de Baneix, qui fut désigné pour être lieutenant-général de la Marche ; mais qui mourut jeune à Paris, en novembre 1610, enlevé par une fièvre violente. Son père le fit enterrer dans l'église de Saint-Jacques-

de-la-Boucherie, de Paris, en la chapelle de saint Fiacre et fit placer cette épitaphe sur sa pierre tombale :

IN MEMORIA VIRI GUIDONIS DU PLANTADI DOMNI DU BANEYS PRÆSIDIS PROVINCIÆ MARCHIÆ DESIGNATI.

DU PLANTADY, DOMNUS DU BOST, EJUS PATER, JUDEX REGIUS APUD FELETINENSES MŒSTISSIMUS VEHEMENTI FEBRE CORREPTUS; ATQUE SEPULTUS IN HAC ECCLESIA STI JACOBI, CORAM ALTARE BEATI FIACRI, 6, Cal., Novemb. ANNO DNI 1610.

ORATE PRO EIS (1).

Laurent du Plantadis eut de sa seconde épouse :
E. Jacqueline du Plantadis, mariée, à Felletin, le 29 mars 1611, contrat reçu Chiron, notaire royal, à FRANÇOIS DU CHASTENET, seigneur du Liège et de

(1) Voir *Histoire de la ville et du diocèse de Paris*, par l'abbé Lebeuf, édition annotée par M. Cocheris, T. II, page 413. Voir aussi, à la Bibliothèque de la ville de Paris, *les Epitaphiers de cette ville*.

Quinssat, demeurant au Liège, paroisse de Saint-Hilaire, sénéchaussée de Montmorillon. Elle était veuve en 1648.

F. Jacqueline du Plantadis, mariée, le 1ᵉʳ mars 1615, à CLAUDE MORIN D'ARFEUILLE, écuyer, seigneur de Néoux, d'Arfeuille, fils d'Annet Morin, écuyer, seigneur d'Arfeuille et du Chaslard, et d'Anne de la Bussière de Donzon. Elle ne vivait plus le 29 juillet 1635.

5° Antoine du Plantadis, docteur en droit, conseiller du roi et de la reine Isabelle, douairière de France, maître des requêtes ordinaire de son hôtel, lieutenant-général du comté de la Marche (1581-1588). Il fut député par cette province aux Etats de Blois, en 1588 (1).

6° Martin du Plantadis, auteur de la branche fixée à Ussel (Corrèze) dont nous parlerons.

7° Claude du Plantadis, qualifié « discret

(1) Il existe à la Bibliothèque nationale, à Paris, (n° L 14 et 26) un ouvrage de toute rareté qui donne le nom d'Antoine du Plantadis comme député de la Haute-Marche aux Etats de Blois. Voici son titre : « L'ordre des estats-généraux tenus à Bloys l'an mil cinq cens quatre-vingts et huit, sous le Très-Chrétien Roy de France et de Pologne Henri III de ce nom. Avec la description de la salle où lesdits Estats ont été tenus, et de l'ordre et séance du Roy, des Royaumes, Princes,

homme et sage, » prieur-curé de Beissac, près de Magnat, en 1570-1598, présent au contrat de son frère Louis avec Anne de Bosredon en 1570. Sa succession donna lieu à un traité avec ses neveux, le 6 novembre 1610.

8° Jean du Plantadis, mort au siège d'Amiens au service du roi (1594).

QUATRIÈME DEGRÉ.

LOUIS DU PLANTADIS, écuyer, seigneur du Leyrit et de la Mothe-Mérinchal, fut gendarme dans la compagnie du duc de Longueville (1). Il acheta, d'abord, une partie de la terre de Mérinchal, ayant appartenu aux Tinières,

cardinaux, seigneurs, députez et autres qui y ont assisté... avec tous les noms, surnoms et qualitez de tous les députez particuliers des trois Estats de toutes les provinces de France. » — A Bloys, par Jamet Mettoyer, imprimeur du Roy, et P. L'Huillier, libraire juré, MDLXXXIX, avec privilège du Roy, in-4° de 32 feuilles mal numérotées.

(1) Henri Ier d'Orléans, duc de Longueville, né en 1568, mort à Amiens en 1595. Il se rallia à Henri IV qu'il servit fidèlement.

ensuite, devint propriétaire de toute cette terre au moyen de la vente que lui fit de l'autre partie, le 3 décembre 1580, Louis des Aix, écuyer (1). Il fut marié deux fois. Premièrement, par contrat du 18 janvier 1556, à ANNE DE LA ROCHEBRIANT, sœur d'Annet, écuyer, époux de Gilberte de Jarrie d'Aubière ; secondement, par contrat du 12 octobre 1570, à ANNE DE BOSREDON, fille d'Antoine, baron d'Herment, et de Jeanne de Rochefort de Châteauvert (2). Il mourut en 1586, laissant, de sa première épouse :

1° Gabriel du Plantadis, écuyer, seigneur du Leyrit et du Reymondet, marié, le 12 mai 1597, à JACQUELINE DE LANGEAC, fille de Gilbert, chevalier, seigneur de Dallet, dont il eut :

A. Claude du Plantadis, écuyer, seigneur du Leyrit et de Saint-Alvard, marié : 1° à CATHERINE MOTIER DE LA FAYETTE, de la noble famille de l'illustre général de ce nom ; 2° à JEANNE DE VEYNY-D'ARBOUSE, de la branche des Veyny, seigneurs de Fernoël. Il mourut sans enfants. Sa veuve

(1) CHABROL, *Coutumes d'Auvergne*, Tome IV, p. 345.
(2) Voir le contrat de mariage aux archives départementales du Puy-de-Dôme, registre des insinuations, n° 49, folio VIIIXXIIII.

convola, en secondes noces, avec Pierre de Chauvigny de Blot, seigneur de Vaux.

B. Gilberte du Plantadis, dame du Leyrit. On la voit figurer dans les registres paroissiaux de Felletin, en 1627 et en 1645. Elle épousa : 1° le 16 février 1616, Joseph de Fricon, écuyer, seigneur de Sane et de la Chassagne ; 2° Guy de Lestrange, chevalier, seigneur des Hoteix, auquel elle porta la terre du Leyrit dont ses descendants ont été seigneurs jusqu'en 1789.

C. Ahelix ou Halix, appelée aussi Halips du Plantadis, mariée, le 8 février 1622, à Louis de Salvert de Montrognon, écuyer, seigneur de Neuville et de la Chau-Brandon, fils d'Antoine, écuyer, seigneur de Neuville et de la Chau-Brandon, et de Catherine du Peyroux. Le contrat de mariage, reçu M⁰ Bourbon, notaire royal à Crocq, fut passé au château du Leyrit, en présence d'Antoine d'Ussel, baron de Châteauvert ; de Jean-Mathelin de Bosredon, baron du Puy-Saint-Gulmier ; de Jean de Salvert, écuyer, seigneur de Rousiers ; de Hugues de la Volpilière, écuyer ; de Gilbert

de Veyny, écuyer, seigneur de Chaumes et de Fernoël; de Guillaume de Pannevert, écuyer, seigneur de Moulins; de François de Bosredon, écuyer, seigneur de Ligny; de François du Peyroux, écuyer, seigneur de Plamond ; d'honorable homme Michel Aloschon, lieutenant au baillage de Crocq, licencié en loix, avocat en parlement; de Charles Jallot, châtelain de Rochedagoux, notaire royal à Buxières; de Me Rigal Deseaulx, de la ville de Tulle, etc.

2° Raymond du Plantadis, seigneur de Beaumes, chanoine du chapitre d'Herment en 1591. Il résigna sa prébende cette même année, le 25 septembre, à Pierre Besse de Meymond qui, depuis, devint doyen du même chapitre et mourut à Paris, en 1639, chantre de l'église de Saint-Germain-l'Auxerrois, prédicateur célèbre. En 1613, il est qualifié prieur de Beissac.

3° Annet du Plantadis, prieur de Magnat, en 1597-1605.

Louis du Plantadis eut d'Anne de Bosredon, sa seconde épouse :

4° Jean du Plantadis, écuyer, seigneur de la Mothe-Mérinchal, en 1590, homme d'armes

de la compagnie d'ordonnances du Dauphin, en 1603-1613, marié, le 27 août 1605, à GILBERTE DU PEYROUX, fille de « puissant seigneur » Annet du Peyroux, seigneur de Saint-Hilaire et de Loyse d'Anglards. Cette dame était veuve et résidait en son château de la Mothe-Mérinchal en 1648. De ce mariage était née :

A. Jacqueline-Gilberte du Plantadis, dame de la Mothe-Mérinchal, mariée, le 6 janvier 1637, à JEAN-FRANÇOIS DE CORDEBŒUF DE BEAUVERGER DE MONTGON, écuyer, seigneur de Matroux, capitaine d'une compagnie de chevau-légers, fils de Pierre, écuyer, seigneur de Montgon, et de Charlotte de Chabannes.

5° Antoine du Plantadis, qui suit ;

6° Jacqueline du Plantadis, mariée : 1° le 31 janvier 1606, à BLAIN VALETTE, fils de François, seigneur de Feix ; 2° le 7 janvier 1611, à GILBERT DE BORT, écuyer, seigneur de Cheissac.

7° Alix du Plantadis, religieuse bénédictine au couvent de Pontgibaud, où elle mourut le 29 décembre 1661. Elle fut enterrée, dans la chapelle du château, en l'église paroissiale.

CINQUIÈME DEGRÉ.

NTOINE DU PLANTADIS, écuyer, seigneur de la Vernède, co-seigneur de Mérinchal, vendit la partie de la terre de Mérinchal, dont il était seigneur, à M. de Bosredon, seigneur de Saint-Avit. Il épousa, le 21 novembre 1623, GILBERTE DE LA SOUCHE, fille de Nicolas, seigneur de Beaumont, et de Marie de Faugière. Il testa, en 1630, et laissa :

1° Claude-Gilbert du Plantadis, qui suit ;

2° Marguerite du Plantadis, mariée, vers 1640, à GABRIEL DE BOSREDON, écuyer, seigneur de Léclause, fils de Jacques, écuyer, seigneur de Léclause, et de Gabrielle de Robert de Lignerac.

3° Gabriel du Plantadis, auteur de la branche existante, fixée à Aubusson, rapportée ci-après.

SIXIÈME DEGRÉ.

LAUDE-GILBERT DU PLANTADIS, écuyer, seigneur de la Vernède, de la Saudade, de Paneyreix, fut baptisé à Mérinchal, le 28 avril 1629. Il épousa, le 11 janvier 1652, JEANNE GUILLOUET, laquelle étant veuve, rendit foi-hommage au roi, en 1684, pour la terre de Paneyreix, paroisse de Mérinchal (1). Elle était fille de Jean Guillouet, écuyer, seigneur de la Rochette, gentilhomme de son Altesse Royale, et d'Anne de Villars. De ce mariage :

1° Gilberte du Plantadis, baptisée à Mérinchal, le 16 octobre 1661, mariée, le 11 août 1685, à GABRIEL DE BOSREDON, écuyer, seigneur du Châtelet et de Baubière, fils de Joseph de Bosredon, écuyer, seigneur de Baubière, et de Françoise de la Rochette.

2° Jean-Charles du Plantadis, écuyer, seigneur de la Vernède, baptisé à Mérinchal, le 7 juin 1663, mousquetaire en 1700, capitaine

(1) Original aux Archives nationales, à Paris. Cité dans les *Noms féodaux*, par Dom Bettencourt.

puis lieutenant-colonel dans le régiment du Vexin, en 1705, marié : 1° à CATHERINE DE VILLARS ; 2° à MARGUERITE-CHARLOTTE DE CHATEAUBODEAU. Il est mort sans postérité.

3° François du Plantadis, écuyer, seigneur de la Vernède en 1720 ;

4° Louise du Plantadis, dame de Sermur, mariée à ETIENNE THOMASSIN.

5° Claire du Plantadis, femme, en 1689, de GILBERT SEGUIN, écuyer, seigneur de Chaveroche, dont une fille mariée à M. de Jarrier. Elle épousa, en secondes noces, JEAN-PIERRE DE BONNEVAL, chevalier, aide-major d'un régiment.

Première Branche

(Fixée à Aubusson)

SIXIÈME DEGRÉ.

GABRIEL DU PLANTADIS, troisième enfant d'Antoine, seigneur de la Vernède et de Gilberte de la Souche, vint s'établir à Aubusson où il épousa, le 8 mars 1653, GABRIELLE DE VITRACT, fille d'un riche maître tapissier ou fabricant de tapis de cette ville. Il eut le fils suivant :

SEPTIÈME DEGRÉ.

GABRIEL DU PLANTADIS, résidant à Aubusson, prit la suite de l'industrie de Gabriel, père et, comme lui, devint fabricant de tapis. Au XVIIe siècle, Aubusson était le siège d'une manufacture royale. La bourgeoisie entière de cette ville et quelques gentilshommes des alentours, poussés par les résultats pécuniaires et les privilèges inhérents à la fabrication de ces beaux tapis si recherchés aujourd'hui, dont on trouve des spécimens dans toutes les grandes collections de l'Europe, créèrent de nombreuses fabriques qui avaient fait de la ville d'Aubusson un centre des plus importants. Gabriel du Plantadis suivit l'élan donné par ses compatriotes. Il vivait encore en 1705 et laissa d'Antoinette Mazilier, sa femme, Jacques, qui suit :

HUITIÈME DEGRÉ.

JACQUES DU PLANTADIS, baptisé à Aubusson, le 17 mai 1705, ayant pour parrain Jacques de Monteil, seigneur de Rendonnat, et pour marraine, Anne Mazilier, sa tante, fut comme son père, fabricant de tapis (maître tapissier); il épousa, par contrat du 21 février 1724, reçu Charrier, notaire royal, JEANNE DEYROLLE, fille d'Etienne, maître tapissier à Aubusson, et de Marie des Chazaux. Cette famille Deyrolle, ancienne à Aubusson, compte Jean Deyrolle, maître tapissier de cette ville, vivant en 1660; François Deyrolle, son fils, également maître tapissier en 1685. On croit que Gilbert Deyrolle, chef tapissier de basse lice aux Gobelins, qui y pratiqua le premier, vers 1812, le travail à deux nuances, sorte de procédé de hachures à deux tons, est originaire d'Aubusson. Jacques du Plantadis fut père du suivant :

NEUVIÈME DEGRÉ.

LÉONARD DU PLANTADIS, baptisé à Aubusson, le 25 juin 1734, fabricant de tapis (maître tapissier), dans cette ville. Il épousa FRANÇOISE TAILLAND, dont il eut :

1° Jean-Michel du Plantadis, qui suit ;

2° Annet du Plantadis, né à Aubusson, qui servit à l'armée de Sambre-et-Meuse de 1792 à l'an III.

DIXIÈME DEGRÉ.

JEAN-MICHEL DU PLANTADIS, baptisé à Aubusson, le 9 octobre 1769, épousa MARGUERITE BELLAT, qui compte, parmi ses ancêtres, Jean Bellat, maître tapissier à Aubusson en 1699 ; autre Jean Bellat, fils du précédent, également maître tapissier en 1722. De ce mariage, naquit, entr'autres enfants, Léon-Léonard du Plantadis qui suit :

ONZIÈME DEGRÉ

L ÉON-LÉONARD DU PLANTADIS, né à Aubusson, le 19 septembre 1816, propriétaire du château de Saint-Maixant (Creuse). — Etabli à Paris, dès sa jeunesse, il s'y est occupé, avec une intelligence et une énergie rares à refaire, dans la finance, la fortune de ses ancêtres ; et, chose plus rare encore, est arrivé à être entouré, au milieu des financiers de notre époque, d'une réputation de probité qui est bien connue de tous ses compatriotes ; aussi ces derniers lui ont-ils accordé une grande affection. M. du Plantadis est revenu au milieu d'eux, afin de finir, dans le repos, une vie remplie par le travail et l'intelligence. Dans le château de Saint-Maixant, magnifique forteresse féodale du temps des croisades, il s'occupe, depuis 1867, à réparer cette épave merveilleuse du passé ; il le fait avec le goût qui le caractérise et qui lui procure l'admiration de ses nombreux amis. Là, les pauvres ne sont pas oubliés et sont assurés de rencontrer un cœur d'une générosité extrême qui a pour guide les sentiments les plus délicats et vient en aide à bien des misères.

M. du Plantadis a dirigé lui-même les réparations multiples et difficiles du château de Saint-Maixant (1). Il n'a eu, du reste, qu'à puiser, dans les traditions de ses ancêtres, ce goût du passé qui lui a permis de relever ces machicoulis en partie en ruines, ces tours que le temps minait de toutes parts. Aujourd'hui, Saint-Maixant est l'un des châteaux de l'ancienne Marche les plus curieux, cité comme une œuvre intéressante à visiter.

M. du Plantadis a adopté son neveu, M. Joseph Boithier du Plantadis, qui, tout le fait espérer, marchera sur les traces de son père adoptif. Ce jeune homme, élevé chez les Pères de Vaugirard, possédera non seulement le beau patrimoine de son bienfaiteur; mais devra avoir, devant lui, ce vieux proverbe : « Noblesse oblige ! »

(1) Le château de Saint-Maixant date du XIIIe siècle. Il a été possédé, longtemps, par l'illustre maison de la Roche-Aymon qui, en 1615, obtint l'érection de la terre de Saint-Maixant en marquisat.

Deuxième Branche

Seigneurs de Jouhet, de Luchat, etc.

QUATRIÈME DEGRÉ.

RANÇOIS DU PLANTADIS, écuyer, seigneur de Jouhet et de Luchat, fils de Gabriel et de Magdeleine de Melhonnel, fut avocat du roi en la sénéchaussée de la Marche. Il signa le contrat de mariage de son frère Laurent, en 1574. Il épousa, par contrat du 4 juin 1559 (1), MARGUERITE GIRAUD, dame des trois quarts des baillies de Sainte-Feyre et Saint-Sulpice-le-Gué-

(1) Le contrat de mariage se trouve aux Archives départementales de la Creuse.

rétois, nièce de Martin Giraud, seigneur du Mas, fille de feu Jacques Giraud, et de Marguerite Rougier. Elle était veuve, en 1584. La même année, elle obtint une sentence contre Martin Thomas qui avait négligé de lui faire l'arban, à cause de sa seigneurie de Luchat, ledit arban estimé à 3 sous, suivant la coutume. Elle obtint aussi une sentence contre les habitants du village de Villemeau qui n'avaient pas fait la vinade. François du Plantadis fut père de :

1° Jean du Plantadis, qui suit :

2° Pierre du Plantadis, curé de Saint-Etienne des Champs, en Auvergne, en 1606 ;

3° Antoine du Plantadis, curé de Condat, près d'Herment en Auvergne, en 1590-1600 ;

4° Claude du Plantadis, lieutenant-particulier du sénéchal de la Marche, en 1594.

CINQUIÈME DEGRÉ.

JEAN DU PLANTADIS, écuyer, seigneur de Jouhet, de Luchat et de Boisfranc, élu en l'élection de la Marche (1605-1606), vivait encore en 1618. Il mourut président de l'élection de la Marche.

Sa femme JEANNE TIXIER, de l'ancienne famille Tixier, de Felletin, vivait encore, en 1656, étant veuve, et demeurait en son château de Jouhet, près de Guéret. Elle le rendit père de :

1° Annet du Plantadis, qui suit ;

2° Marguerite du Plantadis, mariée à ETIENNE DE SEIGLIÈRE, écuyer, seigneur de Cressat et de Boisfranc. Elle épousa, en secondes noces, GABRIEL DE BACHELER, écuyer, intendant de Monseigneur le Prince ; elle vivait encore en 1653.

3° Magdeleine du Plantadis de Boisfranc, nommée en 1614, par brevet du roi, abbesse du monastère de Sainte-Claire à Clermont-Ferrand, qu'elle gouverna jusqu'en 1644. Elle obtint ses bulles et fut mise en possession en 1615 ; commença par bien régir les biens de son couvent qui, ayant été incendié en 1580, fut réédifié par ses soins. Dans la suite, elle se vit obligée d'engager ou vendre plusieurs immeubles appartenant à son abbaye. Elle eut des discussions avec ses religieuses au sujet de la juridiction de son couvent qu'elle voulait placer sous la direction de l'évêque de Clermont, tandis que cette juridiction relevait des pères Cordeliers de la

province de Bourgogne. Ceux-ci déposèrent l'abbesse du Plantadis et nommèrent à sa place, Madame de Valans, abbesse triennale. Un arrêt du Conseil maintint Madame du Plantadis, en 1639. Sa rivale fut déboutée de ses prétentions ainsi que les Cordeliers. De son temps, la ville de Clermont-Ferrand fut affligée d'une grande peste (1631). Les religieuses du couvent de Sainte-Claire, effrayées, se réfugièrent au château de Boissonnelle, près de Billom, ou à celui de Rachay, près de Sauxillanges. (Voyez « Histoire de la ville de Clermont-Ferrand, » par A. Tardieu, tome I, pages 397, 398, 399.) C'est aussi grâce aux démarches de Madame du Plantadis, que fut fondé, à Felletin, berceau de ses ancêtres maternels, un couvent de religieuses clarisses, formé, d'abord, avec quelques religieuses prises dans celui de Clermont.

SIXIÈME DEGRÉ.

ANNET DU PLANTADIS, écuyer, seigneur de Jouhet, de Luchat, des Baislières, habitant à Guéret, épousa, par contrat du 4 juillet 1632 (1) GERMAINE DE BARBANÇOIS, fille de feu Claude, écuyer, seigneur des Roches, et de Anne des Fonts, dame de la Faye et en partie de la baronnie de la Borne. Cette dame, devenue veuve, se remaria, le 1er janvier 1634, à Jacques Chauvelin, écuyer, fils de Jacques, écuyer, seigneur de Luzeret, et d'Aimée de Bridiers. Annet du Plantadis fut père de :

Magdeleine du Plantadis, dame de Jouhet, de Luchat, mariée à ETIENNE DE SEIGLIÈRE écuyer, vice-sénéchal de la Marche, lequel, en 1669, rendit foi-hommage au roi, au nom de sa femme, pour les terres de Jouhet et de Luchat (2). Ses enfants et sa postérité retinrent le nom de Plantadis et s'appelèrent de Seiglière du Plantadis.

(1) Archives départementales de la Creuse.
(2) Original aux Archives nationales, à Paris. Voir *Noms féodaux*, par Dom Bettencourt.

Troisième Branche

(Fixée à Ussel, Corrèze)

QUATRIÈME DEGRÉ

MARTIN DU PLANTADIS, écuyer, seigneur de Cherboucheix, près de Magnat, fils de Gabriel et de Magdeleine de Melhonnel, paraît avec son père dans un acte de 1565. Il fut présent au contrat de mariage de son frère Guy, en 1550, et résidait à Magnat, en 1588. Il fut élu en l'élection de la Marche. Sa première femme s'appelait CATHERINE TIXIER; elle appartenait à l'honorable famille Tixier, de Felletin; la seconde, qu'il avait épousée, le 21 janvier 1591, par contrat

reçu Vergne, notaire royal à Combrailles, avait nom ALYPS ou ALIX DE CHASLUS; elle était fille de Charles de Chaslus, chevalier, seigneur de Chaslus-Lembron, et de Jeanne du Bouillé du Charriol. Cette dernière était veuve en 1616. L'inventaire du mobilier laissé par Martin du Plantadis se trouve au château du Bost (Creuse). Il est très curieux; car il mentionne une foule de beaux meubles et de vêtements du temps; ce qui indique la fortune considérable du défunt. Martin du Plantadis fut père de :

1° Pierre du Plantadis, qui suit ;

2° Jeanne du Plantadis, femme, en 1633, de Mᵉ JEAN BONNET, élu en l'élection de Tulle.

CINQUIÈME DEGRÉ

PIERRE DU PLANTADIS, écuyer, seigneur de Cherboucheix, vint s'établir à Ussel (Corrèze), ayant été pourvu, en 1629, de la charge importante de lieutenant-général du duché de Ventadour par le duc de Levis-

Ventadour (1). Il remplaçait, dans cette fonction de haute magistrature, Jacques de Fontmartin. Il habita à Ussel, ainsi que ses descendants, dans une gracieuse habitation en style de la Renaissance, élevée vers 1550 et que possède, actuellement, M. Brival de Lavialle, son descendant. Sa femme CATHERINE GLANDIER, d'une ancienne famille d'Ussel, était sœur d'Etienne Glandier, élu à l'élection de Tulle, marié à Marguerite de Mary; cette dernière tint, en 1625, un enfant sur les fonts baptismaux d'Ussel avec le duc de Ventadour (2). Martin du Plantadis fut père du suivant :

(1) Ont été lieutenants-généraux du duché de Ventadour : Nicolas Dupuy (1599-1603); Antoine de Fontmartin, écuyer, seigneur de la Mauriange (1603); Jacques de Fontmartin, son fils (1628); Pierre du Plantadis (1628-1654); Etienne du Plantadis, son fils (1654-1680) ; Jean de Bonnet, seigneur de la Chabanne (1680, mort vers 1712); Jean-Antoine de Bonnet, fils du précédent (mort en 1719) ; Antoine de Bonnet, fils du précédent (1719-1739) ; Pierre Diousidou, sieur de Charlusset (1739-1741) ; Antoine-Alexis Milange, juge-châtelain de Bort (1742-1757) Pierre du Plantadis (1757-1772); Jean-Baptiste Delmas (1772-1789).

(2) Registres paroissiaux d'Ussel.

SIXIÈME DEGRÉ

ETIENNE DU PLANTADIS, écuyer, seigneur de Cherboucheix, naquit à Ussel, le 2 juin 1633. Il eut pour parrain Etienne Glandier, son oncle, élu en l'élection de Tulle, et pour marraine Jeanne du Plantadis, sa tante, épouse de Jean de Bonnet, élu en la même élection. Il exerça, comme son père, les fonctions de lieutenant-général du duché de Ventadour, de 1654 à 1680. Il fut enterré à Ussel, le 25 octobre 1680. Il avait épousé GABRIELLE D'ESPARVIER, de la ville d'Ussel, dont il eut le suivant :

SEPTIÈME DEGRÉ

PIERRE DU PLANTADIS, qualifié écuyer du roi, avocat en cour, assesseur de la sénéchaussée du duché de Ventadour (1697), fut premier consul de la ville d'Ussel, en 1696. Il épousa LOUISE ANDRIEU DU TEIL, dont il eut :

1° Etienne du Plantadis, qui suit ;

2° Jean-Gaspard du Plantadis, baptisé à Ussel, le 17 juin 1692, ayant pour parrain Gas-

pard de Loyac, curé d'Ussel, prieur de Vaisse, et, pour marraine, Magdeleine de Laval, épouse de Pierre d'Esparvier, avocat principal au siège d'Ussel ;

3° Marie-Gabrielle du Plantadis, baptisée à Ussel, le 13 juillet 1693 ; elle eut pour parrain Gaspard de Loyac, curé d'Ussel, et, pour marraine, Gabrielle d'Esparvier, son aïeule paternelle, veuve d'Etienne du Plantadis ;

4° Jeanne du Plantadis, baptisée à Ussel le 21 mars 1696.

HUITIÈME DEGRÉ

ÉTIENNE DU PLANTADIS, avocat, licencié en loix, lieutenant-général du duché de Ventadour (1757-1772), mourut à Ussel le 1er octobre 1772, âgé de 70 ans. Il avait épousé CATHERINE DE SARRAZIN, fille de Léonard, chevalier, seigneur de la Fosse et de Saint-Déonis, baron de Bassignac, et de Louise de Gain-Montaignac. De ce mariage :

1° Léonard du Plantadis, né à La Courtine le 6 mars 1733.

2° Françoise de Plantadis, dite de Fay, née à La Courtine, le 30 juillet 1736, morte à Ussel le 28 décembre 1794.

3° Louise du Plantadis, mariée à Ussel, le 12 décembre 1758, à JEAN-JACQUES BRIVAL, écuyer, seigneur de Nouzeline, de Lavialle, des Chèzes, garde du corps du roi, compagnie de Noailles, fils de Joseph Brival, conseiller du roi, avocat au présidial de Tulle, et de Jeanne Baubiac. Elle est morte à Ussel, âgée de 76 ans, le 20 avril 1810.

4° Gabrielle du Plantadis, baptisée à Ussel, le 14 février 1738.

5° Augustin du Plantadis, baptisé à Ussel, le 15 juin 1739; il eut pour parrain Augustin de Sarrazin, chevalier, seigneur de Saint-Déonis, et pour marraine Marguerite de Bonnet, veuve de Jean-Baptiste Mornac, seigneur de Badou.

6° François du Plantadis, baptisé à Ussel, le 3 juin 1740.

Alliances

A maison du Plantadis s'est alliée, on peut le dire, aux premières familles de l'Auvergne et de la Marche. Nous avons pensé qu'une notice ou généalogie abrégée sur toutes les alliances qu'elle a contractées compléterait fort utilement ce travail. Voici la liste des familles qui viennent rehausser l'éclat de ce vieux nom féodal. Jadis,

un gentilhomme ne se mariait qu'avec une demoiselle de bonne race ; c'était une conséquence des preuves nobiliaires exigées pour être admis dans divers chapitres ou l'ordre de Malte ; car ces preuves comportaient non-seulement le côté paternel, mais encore la filiation de la branche maternelle.

ANDRIEU. — (V. p. 49.) — Cette famille a fourni Pierre André ou Andrieu, évêque de Clermont (1342-1347). Elle a possédé les terres de Ludesse, de Cournon, de Fernoël, en Auvergne. François Andrieu, seigneur du Teil, épousa Magdeleine de Soulier, 1632. Le même ou autre François Andrieu est qualifié seigneur de Margeride en 1632 ; Me Pierre Andrieu épousa Antoinette de Bonnet (1632). Il était seigneur de Laybrally. En 1693, Guillaume Andrieu, seigneur de Bay, juge d'Eygurande, fut enterré à Ussel. Armes : *D'or, au chevron d'azur, chargé de 3 fleurs de lys d'or et accompagné de 3 hures de sable.*

DE BARBANÇOIS. — (V. p. 45.) — Cette maison, originaire des environs de Chatelus-Malvaleix, dans la Marche, est connue depuis le commencement du XIIIe siècle et s'est transplantée, au XIVe, en Berry, où elle existe encore. C'est une famille des plus considérables de cette province. Sa filiation remonte à l'année 1362. En mars 1767, un de Barbançois a obtenu des lettres patentes de marquisat. Armes : *De sable, à 3 têtes de léopard arrachées d'or.*

DE BLANCHEFORT. — (V. p. 23.) — Maison illustre du Limousin, qui tire son nom d'un château de l'élection de Brive. On la fait remonter à Assalit de Comborn, 5e fils d'Archimbaud VIe du nom, vicomte de Comborn, vivant en 1184, qui eut en partage la seigneurie de Blanchefort dont il prit le nom qu'il transmit à ses descendants. C'est de lui que sont descendus Guy de Blanchefort, grand-maître de l'ordre de Saint-Jean de Jérusalem en 1512 ; deux maréchaux de

France, connus sous le nom de Créqui ; des ducs. Une branche de cette famille habitait l'Auvergne où elle possédait le château de Beauregard, près de Pontgibaud (Puy-de-Dôme). Elle s'éteignit au milieu du XVIIe siècle. Armes : *D'or, à 2 léopards de gueules, l'un sur l'autre.*

DE BONNET. — (V. p. 47.) — François Bonnet, seigneur de Chassaignolle, épousa Geneviève de Fontmartin. Jean de Bonnet était intendant du duc de Ventadour, 1655. Marguerite de Bonnet était mariée, en 1696, à Jean-Baptiste Mornac, seigneur de Badou. Antoine de Bonnet, bourgeois d'Ussel, en 1688, épousa Jeanne Mornac. Autre Antoine de Bonnet était lieutenant-général à Ussel ; sa sœur Marie épousa, en 1686, Joseph Chasot, seigneur de Mossac. François de Bonnet, curé d'Ussel, prieur de Briffont, avait pour sœur Marguerite de Bonnet, épouse de Jean Besse, seigneur de Meymond. Pierre de Bonnet, seigneur de Chasselines, élu à Tulle, vivait en 1660. Il devint avocat principal au siège ducal de Ventadour à Ussel. Un de Bonnet était lieutenant particulier à la sénéchaussée de Ventadour, en 1673. Armes : *D'azur, semé d'étoiles d'or ; au lion de même brochant.*

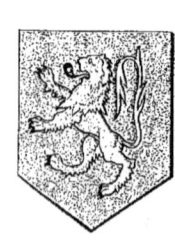

DE BONNEVAL. — (V. p. 20, 34.) — Cette maison est une des plus nobles du Limousin où l'on disait : « *Richesse des Cars, noblesse des Bonneval.* » Elle tire son nom de la terre de Bonneval, près de Limoges. Gérand de Bonneval vivait en 1055. Du Bouchet, qui a établi la généalogie de cette famille, commence la généalogie suivie à Jean de Bonneval, seigneur de Bonneval, vivant en 1300. Citons parmi ses descendants : Bernard, évêque de Nîmes, puis de Limoges (1391), mort en 1403 ; Antoine, chevalier, seigneur de Bonneval, conseiller et chambellan des rois Louis XI, Charles VIII et Louis XII, gouverneur et sénéchal du haut et bas Limousin (1499) ; il avait épousé, en 1471, Marguerite de Foix, fille de Mathieu, comte de Comminges ; elle était cousine germaine de Gaston de Foix, roi de Navarre. Depuis cette alliance, les descendants d'Antoine de Bonneval furent toujours traités de *cousins* par les rois et les reines de Navarre, jusqu'à la reine Jeanne d'Albret, mère d'Henri IV. Claude-Alexandre, comte de Bonneval, célèbre aventurier, né en 1675, mort à Constantinople, en 1747, embrassa la religion de Mahomet et devint pacha. Hugues, fils

de Jean IV, fut la tige de la branche des seigneurs de Chatain (la seule qui existe actuellement). Il vivait en 1448. Il reste aussi la branche de Jurigny, subdivision de celle de Chatain. Le château de Bonneval appartient encore à cette famille. Armes : *D'azur, au lion d'or grimpant, armé et lampassé de gueules.* Devise en mots patois : *Victorioux de tous lous hazars.*

DE BORT.— (V. p. 31.) — Seigneurs de Pierrefitte, de Cheissac, de la Courtade, de Longevergne, etc. Maison d'ancienne chevalerie, originaire de la petite ville de Bort (Corrèze). François de Bort, chevalier, était visiteur de l'ordre du Temple, en Auvergne, en 1271. Renaud, Bernard et Bertrand de Bort, chevaliers templiers, sont mentionnés dans le célèbre procès de leur ordre de 1309 à 1314. Jean de Bort était seigneur de Pierrefitte en 1395. Hugues de Bort de Pierrefitte, capitaine du château de Claviers vers 1400, fut la tige d'un rameau éteint en la personne de Luce, mariée, en 1493, à Bertrand d'Anglars, seigneur de Soubrevèze. La branche de Pierrefitte existait en la personne du chevalier de Bort, commandeur de l'ordre de Malte, reçu en 1786. La branche de Cheissac et de la Courtade, paroisse de Saint-Babel, près d'Issoire, alliée aux du Plantadis, fut maintenue dans sa noblesse par M. de Fortia, intendant d'Auvergne, sur preuves remontées à 1500. Armes : *D'azur, au sautoir dentelé ou denché d'or, accompagné d'une étoile de même en chef.*

DE BOSREDON.— (V. p. 28, 32.)— Illustre, antique et noble maison d'Auvergne qui remonte, par filiation suivie, jusqu'en 1219. Son nom patronymique est *Dacbert* qui, à la fin du XIVe siècle, fut remplacé par celui du fief de Bosredon, selon l'usage ; ce fief était situé dans les Cheyres, près de Volvic (Puy-de-Dôme). Parmi les illustrations des Bosredon, nous citerons : Louis de Bosredon, célèbre écuyer de la reine Isabeau de Bavière, qui, en 1417, fut mis dans un sac par ordre du roi Charles VI, parce qu'il était l'amant de la reine, et jeté en Seine avec cette inscription : « Laissez passer la justice du roi. » C'est lui qui, vers l'an 1414, acheta la baronnie d'Herment qui passa à son frère Hugues et que les descendants de celui-ci ont conservée jusqu'en 1559. Guillaume de Bosredon fit le voyage de Jérusalem en 1459. Jean, son

Alliances

frère, fut sénéchal d'Armagnac et Pierre, leur autre frère, mourut chevalier de Rhodes, grand prieur de Champagne (1513). Citons encore Annet-Gabriel, dernier sénéchal de la ville de Clermont, en 1789; le marquis Claude de Bosredon-Combrailles, baron d'Herment, maréchal de camp, en 1789 ; 13 chevaliers de Saint-Louis, 25 chevaliers de Malte, 4 chanoines-comtes de Brioude. La famille de Bosredon a possédé un nombre considérable de terres en Auvergne ; aussi, le vieux dicton portait : « *Frappez un buisson il en sortira un Bosredon !* » Cette maison avait formé une multitude de branches et de rameaux. Nous avons publié un volume grand in-4° de 426 pages, donnant l'histoire généalogique de cette puissante maison. On y trouve tous les détails désirables. Cette famille est représentée actuellement par le marquis Paul de Bosredon, résidant à Bordeaux, lequel a deux fils, et par son cousin éloigné, le comte Anselme de Bosredon, habitant à Bourges, père d'un fils et de deux filles. Armes : *Ecartelées aux 1 et 4 de gueules, au lion d'or grimpant, couronné à l'antique de même ; aux 2 et 3, de vair.* Cimier : *un cou et une tête de cerf.* Devise : *Memento mei.* Cri de guerre : *de Bosredon !*

BRIVAL DE LAVIALLE. — (V. p. 51.) — En 1758, Jean-Jacques Brival, seigneur de Lavialle, épousa Louise du Plantadis, d'Ussel. Son fils se maria, en 1829, à une demoiselle Chassaing de Fontmartin de Lespinasse ; de ce mariage est né un fils, M. Brival de Lavialle, receveur municipal à Ussel, qui possède, actuellement, à Ussel, la belle maison en style Renaissance qui provient de la famille du Plantadis.

DE CHASLUS ou DE CHALUS. — (V. p. 47.) — Seigneurs de Chaslus-Lembron, de Bousdes, de Bar, de Donnezat, de la Maison-Neuve, de Sanssat, de Saint-Exupéry, de la Mauriange, de Bergone, du Broc, de Gondole, etc. Il y a eu deux familles de Chaslus, en Auvergne. Celle des seigneurs de Chaslus-Lembron, alliée aux du Plantadis, en 1591, est la plus considérable. Guy de Chaslus, seigneur de Chaslus-Lembron, fils de Guy I^{er}, comte d'Auvergne, vivait en 967. Il épousa l'héritière du château de Chaslus-Lembron. Aux illustrations,

nous remarquons : Robert de Chaslus, chevalier banneret en 1199; Bertrand, capitaine de la ville d'Ardes, maître d'hôtel de Louis XI, puis de la reine Anne de Bretagne; Jacques, maître d'hôtel de Renée de France, duchesse de Ferrare; Charles, aumônier de la duchesse de Ferrare. Gabriel de Chaslus, chevalier, seigneur de Sanssat, comte de Chaslus, descendant, au 23e degré, de Guy, vivant en 967, épousa, en 1726, Claire des Gérauds de la Bachellerie. Il eut le comte Jean-François-Amable, né en 1731, page du duc d'Orléans (1744), et Françoise, née en 1734, mariée au duc de Narbonne-Lara, grand d'Espagne. Elle fut dame d'honneur de Madame Adélaïde, tante du roi Louis XVI. Armes : *Echiquetées d'or et de gueules.* Cimier : *un animal ayant la tête d'un chien et le corps d'un poisson.* Devise : *Excelsi cunctos servata fide triumphans.*

DU CHASTENET. — (V. p. 25.) — Seigneurs du Liège et de Quinssat, paroisse de Saint-Hilaire-le-Château, élection de Bourganeuf. La filiation de cette famille se suit depuis Pierre du Chastenet, vivant en 1525. Il épousa Jeanne Vérinaud dont il eut : Jean, seigneur de Quinssat, inhumé dans la grande église de Bourganeuf; il avait épousé, en 1564, Marie Doumy, dont il eut : 1° François, qui suit ; 2° Léonard, lieutenant-général du sénéchal de Limoges, époux d'Antoinette du Verdier, dont il eut : Jean, seigneur de Meyrignac, près de Bourganeuf, secrétaire du roi, sénéchal à Montmorillon, mort en 1658, enterré à Saint-Junien. François du Chastenet testa le 21 décembre 1645. Il avait épousé Jacqueline du Plantadis, dont il eut : 1° François, qui suit ; 2° Henri, seigneur de Quinssat. François du Chastenet, seigneur du Liège, épousa, en 1647, Jeanne de Saint-Jal. Armes : *D'argent, à un châtaignier de sinople accosté de 2 hermines, 2 et 2 ; au chef d'azur, chargé d'un soleil d'or.*

DE CHATEAUBODEAU. — (V. p. 34.) — Cette famille noble a pris son nom d'un fief situé paroisse de Rougnat, près d'Evaux-en-Combrailles. Elle a contracté des alliances avec les premières familles de sa province. La filiation des Châteaubodeau est établie depuis le milieu du XVe siècle. Cette maison a formé la branche-mère dont la

dernière héritière a épousé l'amiral Théodore Saisset. La branche des seigneurs de Rymbé et du Coudart, dans la Marche, existe encore ; elle est représentée par le vicomte de Châteaubodeau, né en 1809, résidant au château de la Rivière, près de la Trimouille (Indre). La branche des seigneurs du Chatelard s'est éteinte vers le milieu du XVII^e siècle. Armes : *D'azur, au chevron d'or, accompagné de 3 quintefeuilles de même 2 et 1, celui de la pointe surmonté d'un croissant d'argent.*

CHAUVELIN. — En Picardie et en Bourgogne. Cette famille a obtenu des lettres de marquisat, en 1734, sous le titre de marquis de Grosbois. Armes : *D'argent, au chou pommé et arrondi de sinople, la tige accolée d'un serpent d'or.*

DE CORDEBŒUF DE BEAUVERGER DE MONTGON. — (Voir p. 31.) — Marquis de Montgon, seigneurs de Beauverger, de Coren, de Meutières, de Talizat, de Bromont, de Matroux, d'Aubusson, de Boissonnelle, de la Souchère, de la Mothe-Mérinchal, etc. Maison de race chevaleresque, l'une des plus marquantes et des mieux alliées de l'Auvergne. Elle a pris son nom patronymique, celui de Cordebœuf, d'un fief situé commune de Paray, près de Saint-Pourçain (Allier). Eustache de Cordebœuf, chevalier banneret, commandait 7 chevaliers et plusieurs écuyers, en 1317. Cette famille compte 4 chanoines-comtes de Brioude (1618-1700), 4 chevaliers de Malte (1587-1684). La filiation est suivie depuis Guillaume de Cordebœuf, qualifié chevalier en 1375. Citons, parmi ses descendants : Guillaume, dit Raynaud de Cordebœuf, chevalier, bailli des montagnes d'Auvergne (1438); Merlin de Cordebœuf qui gagna la confiance du roi Louis XI, devint capitaine de Gannat (1466), et fut chargé par le roi d'acheter tous les daims et cerfs qu'il trouverait pour peupler le parc d'Amboise (1468); Benigne, qui servit dans la compagnie d'ordonnances du maréchal de Tavannes et fut blessé à Carignan en Piémont (1552) ; il avait épousé Louise de Léotoing de Montgon ; son petit-fils, Pierre de Cordebœuf, fort aimé des rois Henri IV et Louis XIII, fut subtitué, en 1578, par son grand-oncle, Jacques de Léotoing de Montgon, aux nom et armes de Montgon,

que ses descendants ont toujours portés depuis ; il eut plusieurs enfants dont un, Pierre, fut seigneur de Vernière, Chambaud, Vedrine, obtint maintenue de sa noblesse, en 1668, par l'intendant de Languedoc, épousa, en 1645, Isabeau de la Tour de Gouvernet, et fut l'auteur de la seule branche existante aujourd'hui. Jean-François, frère de Pierre, qui précède, épousa, en 1637, Jacqueline du Plantadis ; de ce mariage, deux fils, l'un marié à Edmée de Sarre qui laissa Marguerite, mariée à Louis de Lestrange, seigneur du Leyrit et l'autre Alexandre, dont la fille épousa Gaspard de Bosredon, marquis de Ligny, mort en 1759. Citons encore : Jean-François, marquis de Montgon, qui fut lieutenant-général en 1702 ; son fils, Charles-Alexandre, mort en 1770, devint ministre de Philippe V, roi d'Espagne ; il a laissé des Mémoires imprimés ; Philippe-Gilbert, frère du marquis François, devint gouverneur d'Oléron, maréchal de camp, et mourut en 1724.— Le représentant de cette famille est le marquis Jean-François Adhémar de Cordebœuf de Montgon, marié, en 1856, à Mademoiselle Anaïs d'Angot, dont il a eu deux fils : Alphonse-Jean-François-César, né en 1858, et Amédée-Charles-François, né en 1861. Armes : *Ecartelées, aux 1 et 4, d'or, à 3 fasces de sable ; aux 2 et 3, échiquetées d'argent et d'azur, au chef de gueules ; sur le tout, contre-écartelées en sautoir, d'hermines et d'argent, à deux fasces d'azur.*

D'ESPARVIER. — (V. p. 49.) — Famille de la ville d'Ussel. On trouve Gaspard d'Esparvier, procureur au siège d'Ussel (1625) ; Martin d'Esparvier, consul d'Ussel, en 1633 ; d'Esparvier, notaire royal à Ussel (1625). Armes : *D'azur, au faucon d'or.*

FAURE. — Famille de la Marche qui portait : *De gueules, à un dextrochère d'or.* (V. p. 23.)

DE FRICON. — (V. p. 29.) — Cette famille noble a habité le Berry et la Marche dès le XIIe siècle. Elle s'est divisée en plusieurs branches, celles du Pallis, en Berry, du Cros, de la Poyade, de la Dauge, de la Vilatte, dans la Marche ; de Moussy et de Bourcavier, en Poitou ; de Longueville, en Sologne. La branche de la Depaire est la seule existante. Cette famille a produit six chevaliers de Malte,

dont deux commandeurs, et, au XVe siècle, un chambellan et un maître d'hôtel du duc d'Orléans. Ses alliances sont avec les familles de l'Eclause, de Saunade, de Saint-Julien, de Macé de Saint-Vigny, de Joudoigne, du Lac, de Gratin, de Luchapt, de Mosnard, de Noblet, des Ages, de la Chapelle, de Ponthieu, d'Asnières, de Montagnac, Taquenet, du Puy-Vatan, de Chasteigner, de Malleret, de Cluys, de Brade, de Gouzolle, de Lestrange, Le Groing de la Romagère, Mérigot de Sainte-Fère, de La Saigne de Saint-Georges, Barthon de Montbas, etc. Armes : *D'azur, à la bande engrelée d'or.*

GLANDIER. — (V. p. 48.) — Cette famille portait : *d'azur, au croissant d'argent, accompagné de deux étoiles d'or, l'une en chef, l'autre en pointe.*

GUILLOUET. — (V. p. 33.) — Seigneurs d'Orvilliers, de la Motte-Chamaran, de Velatte, de la Tronçais, de Laleuf, de la Guérenne. Chatellenies de Murat et de Bourbon, en Bourbonnais. A cette famille appartenait Gilbert Guillouet d'Orvilliers, vice-amiral et cordon-rouge, mort vers la fin du XVIIIe siècle. Armes : *D'azur, à 3 fers de pique d'or.*

DE LANGEAC. — (V. p. 29.) — Puissante et illustre maison d'Auvergne, qui a pris son nom de la petite ville de Langeac (Haute-Loire). On la croit issue des anciens comtes de Gévaudan, souche des comtes de Toulouse ; car on trouve Pons, comte de Gévaudan, seigneur de Langeac, en 1010. Guillaume de Langeac, vivant en 1105, est celui par lequel commence la filiation. Nous citerons Armand II, seigneur de Langeac, sénéchal d'Auvergne, vivant en 1357-1387 ; Pons, seigneur de Langeac, de Brassac, sénéchal d'Auvergne (1394-1417) « l'un des plus vaillants et hardis écuyers du pays, voire de ce royaume, qui était ferme, constant et de bonne foi » ; Jean Ier, sénéchal d'Auvergne et de Beaucaire, chambellan du roi Charles VII ; il testa en 1442 : laissa trois fils : Jacques, Pons et Antoine ; les deux premiers formèrent branche, savoir : Jacques, seigneur de Langeac, dont la dernière descendante, Françoise, porta la terre de Langeac, en 1586, à Jacques de la Rochefoucauld, seigneur de Chaumont-sur-Loire ;

Pons, qui forma la branche des seigneurs de Dalet de Préchonnet, de Malintrat, de Cisternes, de Bonnebaud, du Crest, qui est alliée à la famille du Plantadis (1597) et qui compte le marquis Gilbert-Alyre, seigneur de Préchonnet, maréchal de camp (1767) et son fils Gilbert-Alyre, maréchal de camp (1770). Cette famille, éteinte à la fin du XVIIIe siècle, dans celle de Scorailles, avait fourni 17 chanoines-comtes de Brioude, de 1236 à 1698, un chanoine-comte de Lyon en 1521, un évêque de Limoges. Jean, seigneur de Bonnebaud, qui obtint diverses ambassades (1525-1541), et fut enterré dans la cathédrale de Limoges (où l'on voit encore son tombeau) ; plusieurs abbés et abbesses de divers monastères. Armes : *D'or, à 3 pals de vair.*

DE LA ROCHEBRIANT. — (V. p. 28.)—Marquis de la Rochebriant, barons du Teil, seigneurs de Chauvance, du Broc, de Bergonne, de Plauzat, du Chambon, de Saint-Aignant, de Confolent, d'Aubière, de Clervaux, de la Chaux, de Prompsat. Le berceau de cette antique et noble maison de chevalerie est le château de la Rochebriant, non loin de Saint-Jacques d'Ambur (Puy-de-Dôme). La tradition et d'anciens manuscrits disent que saint Amable, patron-curé de Riom (mort en 476), était de la maison de Chauvances, fondue dans celle de la Rochebriant. C'est pour cela que le fils aîné de cette dernière famille avait une prébende d'honneur dans le chapitre de Saint-Amable de cette ville ; il portait l'aumusse et l'épée au côté pendant les offices religieux et mettait la main sur la châsse du saint, le jour de la procession du 11 juin. Le chapitre de Saint-Amable avait, de plus, les armoiries de la Rochebriant. Briand de la Roche, chevalier, seigneur de Chauvance, donna son prénom au château de ses ancêtres qui portèrent, depuis, le nom de la *Rochebriant*. Il épousa, en 1304, Dauphine du Broc, veuve de Louis de Beaujeu, seigneur de Montferrand. La branche des seigneurs de Chauvance, de Clervaux, d'Aubière, de la Chaux, descend de Pierre et d'Oudine d'Alègre. La filiation commence à Amable, chevalier, seigneur de Chauvance et de la Rochebriant, marié, en 1493, à Jeanne de Montmorin. La branche des seigneurs de Confolent, dont la filiation est suivie depuis 1500, s'est éteinte au milieu du XVIIe siècle. Armes : *Ecartelées d'or et d'azur.*

— 63 —

DE LA SOUCHE. — (V. p. 32.) — Seigneurs de la Souche, de Noyant, de Salvert, de Varennes, de Beaumont, de Chanoy, de Vaux, de Fourchaud, d'Abret, de Pravier, du Mazier. En Bourbonnais et en Berry, chatellenies de Montluçon, d'Hérisson, de Murat, de Souvigny, de Belleperche. Le château de la Souche consiste dans une jolie maison forte du XIVe siècle (commune de Doyet, Allier). On trouve des documents sur cette famille dans l'ouvrage intitulé *Noms féodaux*, par Dom Bettencourt ; dans les preuves de Malte, aux archives du Rhône, à Lyon, etc. Armes : *D'argent, à 2 léopards de sable, armés lampassés et couronnés de gueules*.

DE L'ESTRANGE. — (V. p. 29.) — Barons de Magnat et de Montvert, marquis de Lestrange, en Limousin, vicomtes de Cheylane, seigneurs de Saint-Privat, de Durat, du Leyrit, de Chapdes, en Auvergne. Illustre et noble maison de chevalerie du Limousin, laquelle a pris son nom d'une terre située dans cette dernière province et que Marie de Lestrange porta, avec Cheylane, à René de Hautefort, son mari, en 1579. Elle établit sa filiation depuis Falcon ou Faucon de Lestrange, seigneur de Lestrange en 1350, qui fut père de Raoul, qualifié haut et puissant et magnifique seigneur, parent du pape Grégoire XI et de Guillaume de Lestrange, archevêque de Rouen, nonce du pape Grégoire XI auprès du roi de France Charles V. Il fut fait conseiller d'Etat, et fonda la Chartreuse de Rouen où il fut inhumé. Hélie, neveu du précédent, fut évêque du Puy (1417), fonda le couvent des Cordeliers de cette ville et assista au concile de Constance (1414-1417); Alexis de Lestrange était bailli de Lyon pour l'ordre de Malte en 1787. Marie-Henriette fut abbesse du chapitre noble de Laveine (1782-1790). Cette famille a longtemps gardé la baronnie de Magnat qu'elle possédait encore avant 1789. Louis de Lestrange, seigneur de Magnat, chevalier des ordres du roi (1545), fut fait lieutenant-général de la haute et basse Marche par le roi Charles IX, gentilhomme ordinaire de la chambre de Sa Majesté. Il fut père de François, seigneur de Magnat, gouverneur de Felletin, lequel laissa plusieurs enfants, entr'autres :
1° René, seigneur de Magnat, capitaine d'hommes d'armes (1626), che-

— 64 —

valier de Notre-Dame du Mont-Carmel et de Saint-Lazare, ancêtre du marquis de Lestrange, actuellement vivant, résidant au château de Chaux, près Montlieu (Charente-Inférieure); 2° Guy, seigneur du Leyrit et des Hoteix, marié : 1° à une demoiselle de Rochedragon ; 2° à Gilberte du Plantadis (Voir p. 29), veuve de lui en 1649. Sa postérité a possédé la terre du Leyrit, près de Crocq (Creuse) jusqu'en 1789. Armes : *De gueules, à deux lions d'or mal ordonnés, surmontés d'un léopard d'argent.*

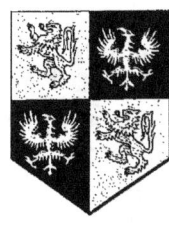

DE MIOMANDRE. — (V. p. 24). — Cette famille fonda, à Felletin, vers 1480, la vicairie de N.-D. de la Conception. Antoine de Miomandre, avocat en Parlement, sieur de Baneix, vivant en 1637, était chatelain de Felletin en 1660-1661, fonctions qui lui arrivèrent comme petit-fils de Laurent du Plantadis. François de Miomandre, seigneur de Baneix, est mentionné en 1687. Pierre-Joseph de Miomandre, seigneur de Saint-Pardoux, demeurait dans la paroisse de Saint-Eustache à Paris, en 1786. Marie-Anne de Miomandre épousa, en 1768, Martial de la Bachellerie, écuyer de la ville d'Eymoutiers. Armes : *Ecartelées, aux 1 et 4, d'argent, au lion d'or ; aux 2 et 3, de sable, à l'aigle d'argent.*

MORIN D'ARFEUILLES. — (V. p. 26.) — Le nom de cette famille, l'une des plus nobles et des plus anciennes de la Marche, est *Morin* ou *Mourin*. Celui *d'Arfeuilles,* qu'elle porte ordinairement, lui vient d'un château féodal qu'elle possède encore près de Felletin. Les d'Arfeuilles ont donné trois cardinaux au XIV⁰ siècle, parmi lesquels Nicolas d'Arfeuilles qui fut créé cardinal sous le titre de Saint-Saturnin, par Clément VII, en 1382, et qui fut enterré dans la chapelle des Jacobins de Clermont, en Auvergne, où l'on voit encore son tombeau. Ils ont eu de grandes possessions dans la Marche et en Auvergne. Aymar d'Arfeuilles, chevalier, exerça la charge de maréchal du pape Innocent VI, son compatriote, en 1371. Deux gentilshommes de ce nom furent chevaliers de Rhodes ; deux autres chevaliers de Malte (Blaise, reçu dans l'ordre en 1608 ; Léonard, reçu en 1652). La maison d'Arfeuilles fut maintenue dans sa noblesse, à Guéret, lors de la grande recherche de 1667. François-Charles Morin d'Arfeuilles, chevalier,

seigneur d'Arfeuilles et du Chalard, épousa Marguerite-Marie de la Roche-Aymon, dont deux fils : 1° Louis, né en 1696, diacre en 1721 ; 2° Jean, tonsuré en 1717. Charles-François Morin d'Arfeuilles, écuyer, seigneur du Chalard et de Néoux, épousa Anne Boutiniergue du Teil, dont un fils, Pierre-Marie, tonsuré en 1761. Yves Morin, comte d'Arfeuilles, épousa, en 1772, Anne-Charlotte-Marcelle du Buisson d'Ozon, paroisse d'Yzeux, près de Moulins. Cette dame, retenue prisonnière dans son château par les terroristes, montra un courage extraordinaire. De son mariage, naquirent : 1° Le comte d'Arfeuilles qui se maria dans le Berry et eut trois enfants : A. Stanislas, qui habite la terre de Lonzat, près de Vichy (Allier) et auquel appartient le château d'Arfeuilles ; B. Olivier, résidant au château de Lafond (Allier), marié à Césarine Aubertot, dont deux enfants : un fils marié, résidant au château de Lafond, et une fille, épouse de M. Léopold Villot de Boisluisant ; C. Constance, mariée au marquis de Beaucaire. Un Morin d'Arfeuilles, écuyer, était gouverneur de Felletin en 1770. Armes : *D'azur, à la fleur de lys d'or, accompagnée de 3 étoiles de même, 2 et 1.*

MOTIER DE LA FAYETTE. — (V. p. 28.) — Seigneurs, comtes, puis marquis de la Fayette, seigneurs de Pontgibaud, de Nébouzat, de Saint-Romain, du Montel-de-Gelat, de Rochedagoux, de Pionsat, de Montboissier, d'Hautefeuille, de Lespinasse, de Champetières, de Vissac, de Chavagnac, etc. Maison d'ancienne chevalerie, illustrée jadis, par des personnages célèbres et qu'a rendue populaire le célèbre général de la Fayette. Son nom patronymique est *Motier*. On trouve Pons Motier, seigneur de la Fayette, près de Saint-Germain-l'Herm (Puy-de-Dôme), en 1240. Il épousa Alix Brun, dame de Champetières, dont il eut : 1° Gilbert I, ancêtre de Gilbert III, maréchal de France sous le roi Charles VII et l'ami de Jeanne d'Arc, mort en 1462 ; il contribua beaucoup à chasser les Anglais du Royaume ; de lui descend Jacqueline, héritière de la branche de Pontgibaud, mariée, en 1558, à Guy de Daillon, comte du Lude. François, grand-oncle de Jacqueline qui précède, fut auteur de la branche de Saint-Romain, éteinte à la fin du

XVIe siècle. Jean, oncle de cette dame, devint la tige des seigneurs d'Hautefeuille et de Nades. Il chassa les religionnaires de Nevers, assiégea la Charité et perdit la vie à la bataille de Cognat, près de Gannat, en 1568. Cette branche d'Hautefeuille a fourni le comte François, marié, en 1665, à Madeleine Pioche de Lavergne qui a écrit plusieurs romans de mérite. Le marquis René-Armand, fils de François qui précède, ne laissa qu'une fille mariée, en 1706, à Charles-Louis-Bretagne de la Trémouille, prince de Tarente, duc de Thouars, pair de France. Quant à la branche des seigneurs de Champetières et de Vissac, elle remonte à Pons, fils puîné d'autre Pons et d'Alix Brun. Jean II, seigneur de Champetières, sénéchal d'Auvergne, en 1604, épousa, en 1578, Anne de Montmorin ; il eut : 1° Charles, dont la postérité s'éteignit en la personne de son petit-fils, membre de l'Académie, mort à Paris en 1661 ; 2° Jean, tige de la branche de Vissac ; il acquit la baronnie de Vissac et en prit le titre. Sa descendance compte le marquis Michel-Louis-Christophe-Roch-Gilbert, marié, en 1754, à Julie de la Rivière, de laquelle naquit, en 1757, le célèbre marquis de la Fayette, qui a rempli l'Europe et l'Amérique de son nom. Celui-ci a épousé Marie-Adrienne-Françoise de Noailles d'Ayen, dont il a eu Georges, et ce dernier Oscar, tous deux députés. Edmond de la Fayette, autre fils de Georges qui précède, est actuellement sénateur. — Cette maison a donné 7 chanoines-comtes de Brioude et 3 chanoines-comtes de Lyon. Armes : *De gueules, à la bande d'or, à la bordure de vair.*

DU PEYROUX. — (V. p. 31.) — Cette maison est l'une des plus nobles et des plus anciennes de la Marche. Le château du Peyroux, son berceau, est situé près de la ville de Chénerailles (Creuse). Il n'est sorti de la famille qu'en 1646. Louis du Peyroux vivait en 1097. La filiation de cette famille est suivie depuis Henri, damoiseau, seigneur du Peyroux en 1330. Ses descendants ont formé les branches suivantes : 1° Branche établie en Hollande, éteinte au XVIIIe siècle ; rameau fixé en Suisse, éteint au XVIIIe siècle ; branche établie en Auvergne, seigneurs de Salmagne (branche existante

en la personne du comte du Peyroux de Salmagne); branche de Sourdoux (existante) ; branche de Jardon, son chef porte le titre de marquis (existante) ; rameau de Saint-Martial (éteint à la fin du XVIIIe siècle) ; rameau du Berry, seigneurs de Mazières (existant) ; rameau des seigneurs de Puyaud (éteint) ; branche du Bourbonnais, représentée par le comte Olivier du Peyroux ; branche des Escures, existante à Chantelle (Allier). Cette famille s'est alliée aux premières maisons de la Marche, de l'Auvergne, du Berry et du Bourbonnais. Nous avons donné sa généalogie, in-extenso, dans *l'Histoire généalogique de la maison de Bosredon*. On la trouve également dans Thaumas de la Thaumassière et dans La Chesnaye-des-Bois. Armes : *D'or, à 3 chevrons d'azur, au pal de même brochant sur le tout.*

DE SALVERT. — (V. p. 29.) — Seigneurs de Montrognon, d'Opme, de Saint-Gervais, des Crottes, de Salvert, de Chars, de Saint-Alvard, etc., etc. Cette maison, d'antique chevalerie, dont le nom patronymique est de *Montrognon*, a pour berceau l'antique château féodal de Montrognon, près de Clermont-Ferrand, château qui fut acheté par le dauphin d'Auvergne à un de Montrognon, et rebâti par lui à la fin du XIIe siècle. Elle était considérable, ce qui a fait supposer qu'elle se rattache à celle des Dauphins d'Auvergne. Guillaume de Montrognon vivait en 1196. Chatard accompagna le roi Saint-Louis à la croisade, en 1248. Robert devint grand prieur de Saint-Jean-de-Jérusalem et fut enterré dans l'église de Saint-Jean-de-Ségur, près de Montferrand, en 1275. Guillaume était à Saint-Jean d'Acre, à la croisade, en 1250. Jean, vivant en 1350, épousa Catherine, héritière de Salvert, nom que sa postérité adopta, et c'est de lui que descendent toutes les branches de Montrognon de Salvert, maintenues dans leur noblesse en Auvergne et en Bourbonnais, en 1666-1668, savoir : la branche d'Opme, du Mas, de Crottes ; la branche de Rouziers, de Neuville, de la Chaux, de la Rodde, de Marze et de la Garde (cette branche s'est alliée aux du Plantadis) ; elle était représentée, au siècle dernier, par François de Salvert, mousquetaire gris, marié, en 1738, à Jeanne-Marie de Méalet de Fargues de Vitrac,

dont une fille mariée, en 1762, dans la maison d'Ussel. La branche des seigneurs de Moisac, de Clavières, de la Sépouse, était représentée, en 1760, par le comte de Salvert de Montrognon, seigneur de Clavières, père de deux fils et de deux filles. La branche des seigneurs de Rouziers, de Vergeas, qui existait en 1755, en la personne de Vincent, habitant dans la paroisse de Brou, près de Gannat ; la branche des seigneurs de la Prade et des Fossés, qui compte Nicolas, admis aux pages, en 1724 ; la branche des seigneurs de la Vilatte et de Montlieu ; elle était représentée, en 1703, par Gilbert-Antoine, domicilié à Lisseuil, près de Menat. Cette famille a fourni des chevaliers de Malte, un grand écuyer de France, un écuyer ordinaire de la grande écurie, un calvacadour de Madame la Dauphine. Armes : *D'azur, à la croix ancrée d'argent.*

DE SARRAZIN. — (V. p. 50.) — En latin *Sarracenus, de Sarraceno,* en patois *Sarrasi.* Seigneurs de la Jugie, de Bonnefont, de Condat, des Imbaulds, de Guymont, de Laubépin, de la Fosse, de Saint-Déonis, de Chalusset et de Banson, en Auvergne et en Limousin. Cette famille, l'une des plus anciennes d'Auvergne, a donné 15 chanoines-comtes de Brioude, des chevaliers-croisés, des chevaliers de Malte, des officiers d'armée distingués. Elle est connue depuis Etienne de Sarrazin, vivant en 1095. Jean Sarrasin était chambellan du roi saint Louis en 1251. La filiation commence à Géraud, chevalier, seigneur de la Jugie, près de Pontaumur, homme d'armes, en 1397, qui épousa Jeanne de St-Yrieix, dame de la Fosse, de St-Déonis et de Fagebrunel, dont deux fils. La postérité de l'aîné, Jean, est représentée actuellement, par le comte Augustin, né en 1820, père d'un fils né à Tours en 1852 ; par Antoine, dont le fils, Denis, a plusieurs enfants. Guillaume, frère cadet de Jean, est l'ancêtre de Léonard, seigneur de la Fosse et de Saint-Déonis, baron de Bassignac, marié, en 1692, à Louise de Gain-Montaignac, dont : 1° Jean-Louis, qui épousa Catherine d'Aubusson, dame de Banson, et fut l'aïeul de Marie-Marguerite appelée Mademoiselle de Banson, mariée, en 1822, à Monsieur Jean Senque, auquel elle a porté la terre de Banson ; 2° Catherine, mariée

à Monsieur du Plantadis, lieutenant-général à Ussel (Voir page 50).
2° Autre Jean-Louis, baron de Bassignac, seigneur de Chalusset, marié, en 1732, à Marie d'Aubusson, dame de Chalusset. Il est l'ancêtre du comte de Sarrazin, marié à Mademoiselle de Cambefort de Mazic, dont : Achille, né en 1824. Armes : *D'argent, à la bande de gueules chargée de 3 coquilles de Saint-Jacques d'or.*

SEGUIN. — (V. p. 34.) Seigneurs de Chaveroche, du Bouchat, de Laugère, des Roches, de la Barre, de Ribe. Châtellenies de Murat, de Montluçon et d'Hérisson. Armes : *D'azur, au chevron d'or, accompagné de 3 étoiles de même.*

DE SÉGLIÈRE. — (V. p. 43, 45.) — Famille ancienne de la Marche. Noble Léonard de Seiglière, receveur particulier de la Marche, vivait en 1601. N... de Seiglière eut deux enfants : 1° Etienne, qui suit ; 2° Marguerite, mariée 1° à Denis Gedoin, vicomte du Monteil ; 2° vers 1598, à Jean Bouery, châtelain de Guéret. Etienne de Seiglière, écuyer, seigneur de Cressat, de Boisfranc, élu en l'élection de la Marche, épousa Marguerite du Plantadis, dame de Boisfranc, fille de Jean, seigneur de Jouet (V. p. 43). Il eut : 1° Alexandre, qui suit ; 2° Joachim, écuyer, seigneur de Boisfranc, conseiller secrétaire du roi, trésorier du duc d'Anjou, marié en 1653, à Geneviève Gedoin, fille de feu Denis, conseiller d'Etat, de l'autorité et avis de la reine Anne d'Autriche. Alexandre de Seiglière, écuyer, seigneur de Cressat et de Boisfranc, président en l'élection de Guéret, fut père d'Etienne, marié à Madeleine du Plantadis (V. p. 45), dont Antoine de Seiglière du Plantadis qui retint le nom de sa mère, écuyer, seigneur de Jouhet, vice-sénéchal de la Marche, de Combraille, de Montégut, dont : Jean, écuyer, seigneur de Jouhet, père de Gilbert-Timoléon, écuyer, seigneur de Jouhet, Luchat, vice-sénéchal de la Marche, qui laissa Timoléon, chevalier, seigneur des Valades, dont : 1° Etienne, chevalier, baron du Breuil, mort sans postérité ; 2° Sylvie, mariée, en 1770, à Jean-Baptiste Tournyol, écuyer, lieutenant au régiment de Navarre-infanterie. Armes : *D'azur, à trois épis de seigle d'or, 2 et 1.*

TIXIER. — (V. pages 24, 43, 46.) — Cette famille est très-ancienne à

Felletin. On trouve Jacques Tixier, consul de Felletin en 1479. Claude, curé de Saint-Quentin, 1573 ; Tixier, bourgeois, 1592. Jean, seigneur de Lavault, maître des Eaux-et-Forêts, épousa Anne du Plantadis. Il eut Laurent Tixier, baptisé à Felletin le 2 novembre 1608, châtelain de cette ville en 1644. François était maître des Eaux-et-Forêts, seigneur de Lavault en 1643. Gabriel, seigneur de la Farge, 1635, châtelain de Felletin. Dom Léon Tixier, né à Felletin, devint général des Chartreux (1643-1649) ; son portrait se trouve à la Grande Chartreuse de Grenoble. Nicolas, écuyer, seigneur de Bordessoulle, conseiller du roi, maître particulier des Eaux-et-Forêts, épousa, le 18 juillet 1665, Anne Musnier, fille de Yves, seigneur de Fressanges, conseiller du roi, lieutenant en la ville de Felletin. Jean, écuyer, seigneur du Bost, gendarme de la garde du roi, 1655. Claude, écuyer, seigneur de Serres, capitaine d'infanterie au régiment de Crussol, 1668. Jean, seigneur du Bost, petit neveu de dom Léon, général des Chartreux, qui précède, testa le 6 juin 1695, rappelant qu'à la recommandation de son grand-oncle, il avait été accordé des prières pour sa famille à la Grande Chartreuse. Laurent, écuyer, seigneur du Bost, bourgeois du bourg de Bellechassaigne, fils aîné du seigneur du Bost et de dame Prical de Corny, vivait en 1716-1759. Marguerite Tixier, fille du seigneur du Bost, épousa Jean Fressanges, avec lequel elle vivait en 1746. Celui-ci était fils d'un procureur fiscal de Magnat. Ses descendants ont possédé la seigneurie du Bost jusqu'en 1789 et, actuellement, ce château appartient à Madame la marquise d'Ussel, née Fressanges du Bost.

VALETTE. — (V. page 31.) — Famille originaire du Limousin. Noble Jean Valette, seigneur de Fressanges et de Larfeuillère, épousa Gilberte Manche. Il fut convoqué au ban d'Auvergne en 1523, testa en 1564. Il laissa François, écuyer, seigneur de Fressanges et de Larfeuillère, marié, en 1571, à Marguerite du Cloux. Il mourut en 1620, laissant : 1° Jean, qui suit ; 2° Blain, marié, en 1606, à Jacqueline du Plantadis (voir page 31) ; il mourut en 1607. Sa fille Amable, née en 1607, épousa Vital de Lassale de la Volpilière. 3° Jean, capucin, dit le

père Anselme, prédicateur célèbre ; 4° Gilbert, capucin ; 5° Marguerite, mariée, en 1591, à Louis de Sarrazin, seigneur de la Fosse et de Saint-Déonis. Jean Valette, procureur du roi au siége présidial de Riom, épousa, en 1610, Susanne Cistel, dont : François, chevalier, seigneur de Bosredon, de Rochevert, de Blemac, etc., trésorier de France à Riom, ancêtre de Jean-François-Pierre, chevalier, seigneur de Bosredon de Rochevert, marié, en 1762, à Perette de Chardon des Roys, dont il eut : 1° Michel, marié, en 1806, à Charlotte Theilhot ; de cette union, un fils mort sans alliance en 1817 ; 2° Jeanne, mariée, en 1783, à François d'Anglars de la Garde, chevalier ; 3° Magdeleine, mariée, en 1798, à Antoine Teillard du Chambon. 4° Pierette, mariée en 1799, à monsieur Conchon, médecin. Armes : *Ecartelées, aux 1 et 4 d'azur, à une épée d'argent posée en pal, la pointe en bas accompagnée de 3 roses de gueules en chef ; aux 2 et 3, d'azur, au sautoir denché d'or, à la bordure denchée de même.*

DE VEYNY D'ARBOUSE. — (V. page 28.) — Prince de Cantaloupe, ducs de Celci, marquis de Vacone, de Villemont, de Fernoël, barons de Chaumes, de Belime, de Montréal, de Peyrelevade, de Gannat, de Jayet, de Vesnat, de Poizat, de la Fond, seigneurs de Mirabel, de Saint-Genès, d'Ussel, d'Arbouse, de Bourassol, de Marcillat, de Ménestrol, de Neuville, de Remiremont, de Montrodeix, de Teix, de Barges, de Ramades, de Chabannes, etc., etc. Cette antique, illustre et puissante maison est originaire du duché de Parme, en Italie, où elle passait pour l'une des plus marquantes. Une branche des Vaini, d'Italie, vivait, en France, au commencement du XIIIe siècle. L'autre branche, restée en Italie, portait pour armes : *d'or, au lion de sable.* Guy Vaini était général des troupes de l'Église sous les papes Jules II et Jules III, au XVIe siècle. Il fut l'ancêtre de Dominique, marquis de Vacone, qui laissa Guy III, prince de Cantaloupe, duc de Ceci, créé chevalier de l'ordre du roi par Louis XIV, en 1699. Il mourut à Rome en 1720. Quant à la branche d'Auvergne, elle remonte sa filiation à Jean-Robert, seigneur de Belisme et de Fernoël, gouverneur du château de Mont-l'Héry, che-

valier de l'ordre de l'Étoile, qui testa en 1353 ; Antoine, seigneur de Fernoël, son descendant, épousa, en 1475 ; Marie d'Arbouse, dame de Villemont et d'Arbouse. Par ce mariage, il fut substitué, aux nom et armes d'Arbouse. Parmi les illustrations de cette branche, citons Blaise, ami fidèle du célèbre Charles de Bourbon, connétable de France ; Michel, conseiller et maître d'hôtel ordinaire de Charles, duc d'Orléans, (1559), puis premier maître d'hôtel de François, duc d'Alençon, bailli d'épée du duché de Montpensier, gouverneur de la ville de Thiers, Gilbert, chevalier, seigneur de Villemont, baron de Jayet, gentilhomme de François, duc d'Alençon, lieutenant de 50 hommes d'armes en 1587 ; il fut tué au siège d'Issoire en 1590 ; Jacques, né en 1550, élu abbé de Cluny, en 1614 ; Marguerite, abbesse du Val-de-Grâce, à Paris, morte en 1626 en odeur de sainteté ; Gilbert II, chevalier, seigneur de Villemont, né en 1573, bailli du duché de Montpensier, capitaine d'Aigueperse, chevalier de l'ordre du roi, lieutenant général de ses armées, tué, en 1630, à la prise de Saluces, en Piémont ; Gilbert, évêque de Clermont (1664-1682) ; Gilbert III, seigneur de Villemont, chevalier de l'ordre du roi, bailli d'épée du duché de Montpensier, gouverneur d'Aigueperse, brigadier de cavalerie ; Gilbert, seigneur de Villemont, maréchal de la cavalerie sous M. de Turenne ; Philippe, prieur et réformateur de la Magdeleine de Tresnel (madame la princesse Louise-Adélaïde d'Orléans, abbesse de Chelles, a écrit sa vie) ; Gilbert-Henri qui obtint du roi Louis XV, au mois de mai 1720, l'érection en marquisat pour sa postérité masculine et féminine des terres de Villemont, Jayet, Poizat, Saint-Genès et La Font ; Paul-Augustin, marquis de Villemont, mort à Clermont-Ferrand en 1833, auteur d'un ouvrage historique, intitulé *Crayon du Puy-de-Dôme*. Ce dernier a laissé deux filles, l'aînée, Marie-Marguerite, a épousé Gilbert-François Malet de Vandègre, devenu par ce mariage marquis de Villemont ; et de cette union, est né Delphini-Gilbert-Antoine Malet de Vandègre, marquis de Villemont, marié, en 1820, à Marie-Anne-Amélie Verdier du Barral, dont : 1° Victoire-Magdeleine-Léontine, mariée, en 1843, à Monsieur le vicomte du Maisniel, devenu marquis de Villemont, après la mort

de son beau-père; 2° Gilberte-Françoise-Delphine, mariée, en 1845, au baron Léon des Aix. Les de Veyny, avaient de plus formé deux autres branches : 1° celle des seigneurs de Fernoël séparée de la souche par Benigne, né en 1549, dont le descendant Henri, obtint, en 1721, l'érection de la terre de Fernoël en marquisat. Cette branche de Fernoël alliée aux du Plantadis, (voir page 28) s'est éteinte à la fin du XVIII⁰ siècle ; 2° celle fixée en Charolais ; elle remonte à Jacques vivant en 1534. Son représentant, le marquis Paul-Augustin-Alexandre, né en 1827, a épousé en 1856, Augustine de Courvol. Armes : *Ecartelées, aux 1 et 4 d'or, à l'arbousier de sinople ; aux 2 et 3, de gueules, à la colombe essorante d'argent, fendant en bande ; sur le tout, d'azur à 3 molettes d'or, au bâton péri en bande.*

DE VILLARS. — (V. p. 34.) — Seigneurs de la Motte-Raquin, de la Guerche, de Jeux, de Mauvisinière, de Salvert, de Blancfossés, de Mirolle, de la Glène, de la Jarrie, de Noireterre, de Montchanin, de Beaumanoir, de la Barre, du Coudray, du Plessis, etc., etc. Chatellenies de Chaveroche, de Billy, d'Ainay, d'Hérisson et de Murat, en Bourbonnais. Hugues de Villars des Blancfossés, reçu chevalier de Malte en 1528, fut commandeur de Tortebesse en 1559. Jean de Villars, écuyer, seigneur de la Motte-Raquin, de la Guerche et de Jeux, épousa en 1521, Anne de la Loe, dont : 1° Louis, écuyer, marié, en 1739, à Gabrielle du Bois. Ses descendants ont possédé le fief de la Mauvisinière ; l'un d'eux, Claude, fut reçu page du roi en sa petite écurie, en 1731 ; 2° Jean, seigneur de la Motte-Raquin, de la Guerche, et d'Hérisson, gentilhomme de la maison du roi, ancêtre de Louis de Villars, écuyer, seigneur de la Brosse-Raquin, marié, en 1627, à Louise de Bosredon. Armes : *D'hermines, au chef de gueules, chargé d'un lion issant d'argent.*

www.ingramcontent.com/pod-product-compliance
Lightning Source LLC
Chambersburg PA
CBHW071418220526
45469CB00004B/1323